銀黏土的奇幻森林

create together

淨／江雅玲 本名

喜愛各種美麗事物的天秤女，腦中總是充滿天馬行空想法，靈感一來可以整晚不睡構思著各種創作的手作人。從2003年接觸銀黏土至今，從一個普通上班族到成為銀黏土專職講師，從單身到成為人妻人母，銀黏土一直存在我的生活中，伴隨我成長，並且讓我藉由銀黏土創作找到自我價值。

此書的緣起要回溯到一年多前於中山堂舉辦的「銀的天空」中日純銀飾品設計聯展（2020.03.20-03.29）。當時邀請了雅書堂出版社社長及編輯來參觀展覽後，編輯提案建議製作一本既結合五位銀黏土老師共同的設計發想又有各自獨立創作的銀黏土書籍，就如同展覽，可以讓讀者看到不同的創作，並從中獲得啟發，對銀黏土創作產生興趣。於是，這本書便在展覽結束三個月後正式展開。歷經一年多的時間，這本書終於完成！回想起這中間的過程，真的很開心也很榮幸與其他四位老師一起參與這本書的製作，一起實現了我們心中那座「銀黏土奇幻森林」。

●認證與教學
日本DAC貴金屬純銀黏土專業講師
紙型銀黏土ORIGAMI折紙純銀珠寶認證
日本JALD珠寶勾針・晶鑽珠寶師資認證
經營「純銀部屋」個人工作室
中國文化大學推廣教育部建國本部銀黏土課程指導老師

●競賽與展出
日本愛南町第11回珍珠飾品競賽 ほっど企劃委員會特別賞
「銀的階梯」中日Art Clay共同展覽會日本沖繩展出
銀黏土台灣競賽「時光」講師組 生涯學習館會長獎
森與花銀黏土金屬工藝創作個展
2020「銀的天空」中日純銀飾品設計聯展

●著作書籍
2010《生活感。純銀手作》初版・2015暢銷增訂版
2017《淨的銀飾花手作》繁體中文版
2018《銀飾好美》（《淨的銀飾花手作》簡體中文版）

 純銀部屋-淨　 khuludtw

CYC handmade silver / 陳怡潔 本名

從小喜歡畫畫，大學唸了廣告，研究所轉到心理，出社會後當了幼兒雜誌和圖畫書的編輯，繞了一圈後，又回到了喜愛的手作世界。現在的我，將一路上的學習經驗轉變成支持我創作的養分，享受著一邊創作、教學，一邊與各種有趣經歷相遇的過程，同時，也是個忠誠的貓奴。

從事銀黏土教學一段時間，出版關於銀黏土的書一直是心中的一個夢想，這次很榮幸能和其他四位老師一起創作出這本書。這是一本充滿各種銀黏土樣貌的手作教學書，可以窺見五位銀黏土職人獨有的創作特色與技法。我相信不論是誰，都能在書中找到讓自己怦然心動的作品，以及能夠啟發創作靈感的技法。誠摯地邀請你一同走進我們創造的奇幻森林，期待有一天，你也能用創作打造一座屬於你的奇幻森林。

● 認證與教學
日本DAC貴金屬純銀黏土專業講師
日本高級訂製精緻刺繡飾品協會(HA)高級刺繡師資認證
臺灣珠寶藝術學院珠寶設計師專業職能研習結業認證
2016當代美術館×社區藝術節-
　生活美學工作坊「窗花 印象窗花」銀黏土體驗工作坊
2016年7月開始，
　每月設計一堂銀黏土體驗課教學至今～

● 競賽與展出
2019 日本純銀黏土飾品競賽「彩」飾品類 入選
18th、19th 韓國珠寶設計學會國際珠寶設計比賽 佳作
2020 「銀的天空」中日純銀飾品設計聯展
2020 HRD Design Awards鑽石戒指組 亞軍
2020 ART CLAY純銀黏土台灣限定創作競賽 佳作
2021 「閃耀生活進行式」台灣純銀黏土創作競賽
　　　生涯學習節會社賞

● 市集與商品販售
2014 於Pinkoi成立品牌設計館「CYC handmade silver」
2014、2015 簡單生活節市集
2016 高雄駁二年售來了市集
2016 信義誠品POPUP STORE

 CYC handmade silver
 cychandmadesilver

燕 Emily／邱燕華 本名

放掉多年的電子業工作後，樂此不疲地參與各種手作課。2010年首次體驗到銀黏土，念念不忘這有趣覺得可以深入的技藝；然而決定進一步研習已又過了六年，而後取得日本認證並成立品牌。目前以接訂自創作品與體驗課教學為主，並繼續學習與探索。

在投入學習並開始創作後更驚覺，銀黏土可以展現的樣貌遠比想像的更為豐富；這本書裡每位老師設計的作品們，其運用的技法與表現方式各有不同，相信無論是新手或是欲進階挑戰的讀者，都能得到滿足。能受邀與四位優秀的前輩一同出書備感榮幸；尤以喜愛的自然、森林為主題，很享受從發想開始的合作過程。燕偏好簡單有個人風格的物品，對於銀黏土創作也是朝這方向努力；手作總能賦予溫暖的心意令人著迷，希望更多朋友一起來感受親手創作銀飾的樂趣。

●認證與教學
日本DAC貴金屬純銀黏土專業講師
2020.11-2021.03 參與誠品寄賣並開設體驗課程

●競賽與展出
2020「銀的天空」中日純銀飾品設計聯展

f Emily's silver poem。燕的銀作詩篇
emily_silver_poem

Email emilychiu0162@gmail.com

Kim

喜愛在手作的過程沉澱內心，與自己相處。當時為保有育兒與工作之外的自我而接觸銀黏土，幾年下來，隨著喜愛的不斷積累，務銀時光漸漸成了我生活的一部分。在享受創作的同時，順其自然地一點一點、小步小步前進，並與大家分享務銀生活裡創造銀作物的樂趣。

星座書常說金牛座最適合的職業是藝術家、作家、教師，而在我的求學求職過程中，卻從不覺得自己能跟這些職業攀上一點關係。但就因為喜愛追尋生活中的美感，並真心珍惜生命中每一個第一次和機會，就這麼地走到這裡。很榮幸能與四位亦師亦友的職人們共同出版此書，透過一個主題，激發靈感，迸出創作花火。希望您也能透過此書，發掘自己心底深處的那座森林，跨出銀黏土創作的第一步，Enjoy～

● 認證與教學
日本DAC貴金屬純銀黏土專業講師
紙型銀黏土ORIGAMI折紙純銀珠寶認證
經營「Woo Silver Clay 務銀生活」個人工作室
純銀黏土創作與預約教學

● 競賽與展出
2020「銀的天空」中日純銀飾品設計聯展
2020 ART CLAY純銀黏土台灣限定創作競賽 大賞獎
2020.10-2021.03 於誠品生活設立「務銀生活×純銀部屋」聯名品牌手作專櫃
2021 於Pinkoi成立品牌設計館「Woo's Silver Clay 務銀生活」

Woo's Silver Clay 務銀生活
woosilvercolor
Email woosilverclay@gmail.com

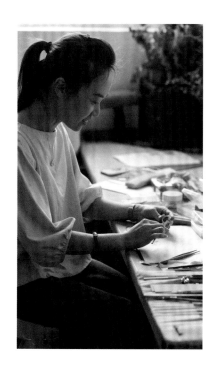

Salina M. ／馬家慧 [本名]

我認為創作是一種生活與思想的體現，同時也融入了人生經歷與情感。無論是大自然的一草一木，或是身邊人的一顰一笑，生活中所有不顯眼的微小事物，都可以堆疊成設計靈感的基礎。因為創作，使我的心靈富足，也使我學會在生命裡活得更從容。

結婚前我曾與當時還在交往的先生說：「我想出一本書、辦一次展覽，完成其中一件事之後我們就結婚。」結果，這兩件事都還沒做我們就結婚了，還生了一個頑皮的女兒。女兒兩歲半時，我參與了第一次的作品聯展；女兒四歲時，這本書在校稿準備印刷了。

人生道路未必永遠航行在我所預設的路線上，多了不同的元素豐富滋養我的生命，那些「未竟之事」也能在蓄滿更多能量後演繹出超乎我預期的效果。

願翻閱此書的你，也能藉由書中的各種創作，為生活留下更多精彩！

●認證與教學
日本DAC貴金屬純銀黏土專業講師
Salina Design 個人工作室珠寶銀飾創作與教學

●競賽與展出
2019日本純銀黏土飾品競賽「彩」飾品類 入選
2019日本純銀黏土飾品競賽「彩」框飾類 入選
2020「銀的天空」中日純銀飾品設計聯展
2021「閃耀生活進行式」台灣純銀創作競賽 大賞
2021「閃耀生活進行式」台灣純銀創作競賽 相田會社賞

f 藏玥設計珠寶 Salina Design
⊙ salina.jewelry
BLOG　salinadesigner.blogspot.com
Email　salina.mahui@gmail.com

\mathcal{C}ontents

創作者說

※P.62至P.69作品示範&撰文——by淨。

Chapter 3 實作

Chapter

1

發現內心的奇幻森林

啟 程

銀黏土
是什麼樣的手作素材？

淨

對我來說，銀黏土是「自由自在」的手作素材，可以自由地塑型，自由地與不同素材結合，自由地表達出內心所思所想。創作時幾乎沒有什麼條條框框限制，作品可以很手感也可以很工整且匠心獨具，端看個人喜好及對銀黏土特性的掌握和對各種技巧的熟練度，想走向藝術感十足，或者童趣滿滿都行。所以，小至孩童，大至七、八十歲的長者都能使用銀黏土來自由地製作自己喜歡的銀飾。又由於銀黏土是貴金屬素材，在盡情享受手作的樂趣之後，還能讓自己的創作兼具價值及保存性。銀黏土真的是唯一讓我永遠不覺得膩乏，還有很多很多想法想嘗試的手作素材。

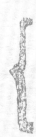

學習了銀黏土後，我也接觸了金工和蠟雕。這些不同的金屬工藝技法，有著各自的特點以及適合製作的範疇。不過，在進一步了解這些傳統金屬工藝之後，也更能發現銀黏土在創作上的平易近人。銀黏土的入門門檻低，需要使用的工具也較為容易取得。除此之外，在製作上不用大量器材就能做出各種變化。更棒的是，只要幾個小時的時間，就可以在自己的房間裡，從無到有完成一件純銀飾品。銀黏土是一種像變魔術一樣的手作素材，有著讓人忍不住想動手做做看的魔力。

CYC

Emily

銀黏土是可塑性高、多變化的素材，簡單捏塑就可以輕易上手。我也曾體驗過傳統金工，深刻感受兩者的不同；銀黏土的基本創作不用花力氣切鋸敲打以及用火焊接，所需要的工具相對也減少了些。熱愛大自然的我，時常以花草植物為發想，銀黏土質地柔軟且有不同的形態，可依需求使用不同的技法，讓作品符合設計與喜歡的手感，更能呈現出手作的質樸；還可以進階與不同的素材一起燒結，比如玻璃、白磁、SW寶石、瓷磚（需使用電氣爐），增添更豐富的創作樣貌。

Kim

銀黏土讓我找回了童年玩紙黏土的快樂時光。長大後，透過那熟悉的觸感，再次捏塑出自己的想像；做出永恆且能配戴在身上的純銀飾品，更是一種成就！

它對我而言就是一項偉大且聰明的發明，以環保概念為基準，將貴重金屬回收再利用，研發成容易上手的銀黏土，拉近了我們和敲打金工創作間的距離。即使沒有專業工具，也能在家恣意發揮的手作素材。

Salina M.

早期以傳統金工及蠟雕創作的我，接觸了銀黏土後，想起小時候最愛玩紙黏土。傳統金工需要多項繁瑣的程序才能夠看見自己心愛的成品，然而銀黏土又稱之為「新金工」，不需翻模、不需鑄造、省去費力敲打與電光石火的過程，只需要溫暖的雙手和簡易的工具，就能輕鬆在家完成各種銀飾。

即使已經是專業講師的我，最喜歡做的仍然是用女兒手指壓印指紋，這種沒有太高技術性的作品呢！

對我來說，銀黏土是一種充滿魅力的素材，讓每一次觸動心靈的吉光片羽，都能化為經典永恆的作品。

起源，一隻銀黏土小鳥的誕生

以銀黏土為媒介，從一個單純的圖形（鳥）開始，
就能簡單感受創作的喜悅從心而生。

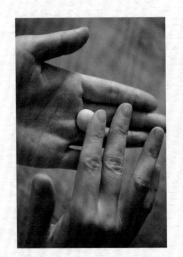

揉土

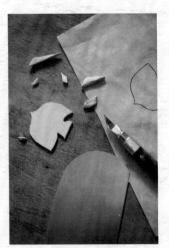

造型

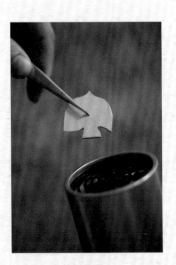

乾燥

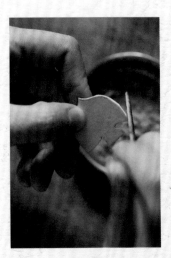

修整

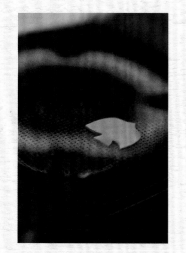

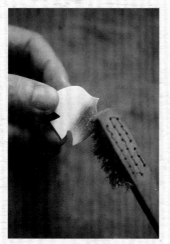

燒成　　　　　　去結晶　　　　　　研磨　　　　　　拋光

續，

由閃耀小小銀光的飛鳥帶領，
想像力＆創造力之旅即將展開——

每一個人，都有一個無拘無束的創作靈魂。
以簡單的飛鳥為原型，試著融入個人風格發想，
或許就能稍稍發掘那未知的想像世界。

這次我們先從欣賞五位創作者
由基礎原型～造型變化～系列創作的呈現，
跟隨他們獨一無二的飛鳥軌跡，
前往創作者們各自棲息的奇幻森林吧！

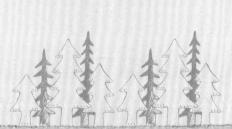

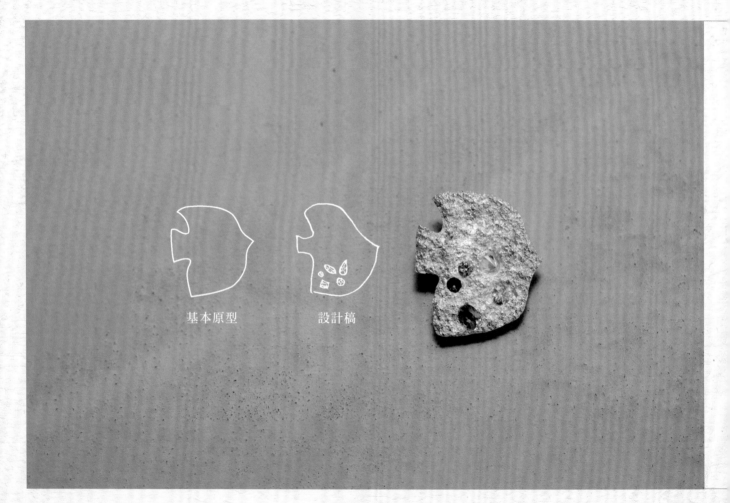

基本原型　　　　設計稿

淨

—— 在我心中，森林可以是繽紛熱鬧充滿童趣，也可以有一點大人味的洗鍊和沉靜。

此次以森林為主題的發想，可以設計的物件或造型其實有很多。除了共同版型創作的鳥兒外，童繪花朵和彩繪蛾是近一、兩年來一直放在心中想做的造型。藉此機會，也將腦海中想嘗試看看的創新技巧，例如軟木墊的運用、蠟筆彩繪等，與造型兩相搭配後一起在這本書中付諸實行。對我自己來說這次不僅僅是造型創作，也是自我挑戰，是一場探索未知的實驗。正如行走於蔥鬱森林裡，努力發掘未知的驚喜。

純真孩童塗鴉的花朵、奇想斑斕的昆蟲、素雅微微閃耀的鳥兒，都共同存在於這座森林裡，或活躍或寧靜，自由不拘。

和我一起走進我的奇幻森林吧～

淨

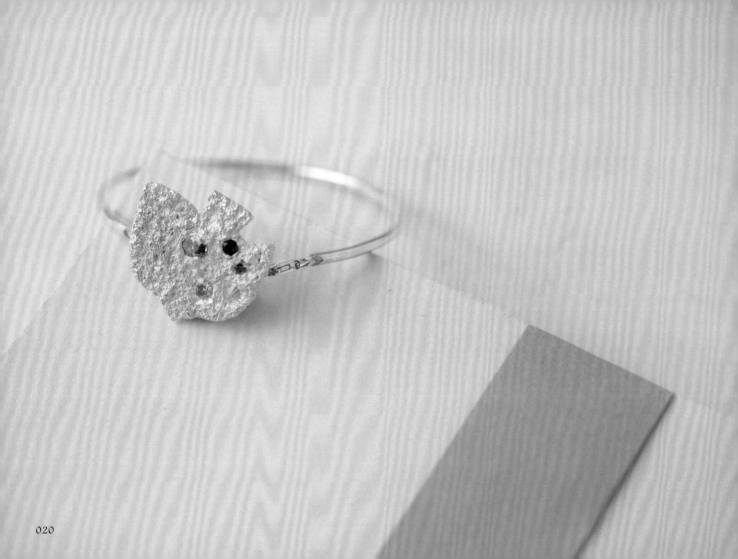

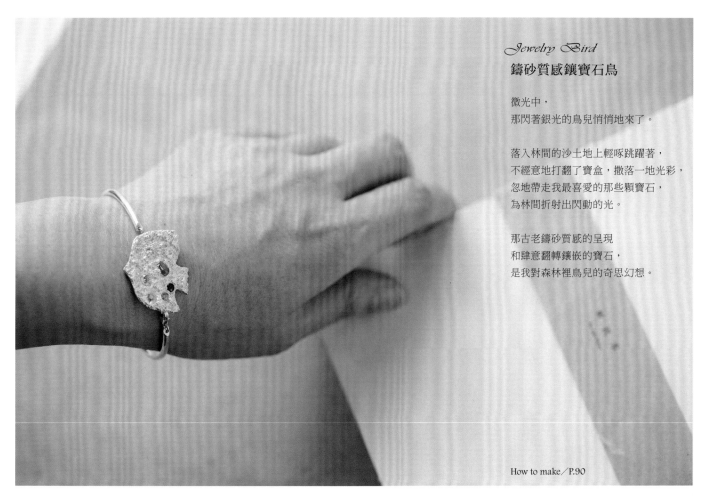

Jewelry Bird

鑄砂質感鑲寶石鳥

微光中，
那閃著銀光的鳥兒悄悄地來了。

落入林間的沙土地上輕啄跳躍著，
不經意地打翻了寶盒，撒落一地光彩，
忽地帶走我最喜愛的那些顆寶石，
為林間折射出閃動的光。

那古老鑄砂質感的呈現
和肆意翻轉鑲嵌的寶石，
是我對森林裡鳥兒的奇思幻想。

How to make／P.90

021

向日葵嗎？那又是什麼花呢？

小小孩的世界裡，花莖總是很粗，
花瓣可以是刺刺的，葉片不對稱到極致，到處都是奔放的線條。

將孩童純真不受任何繪畫技巧拘束的塗鴉，
以版畫風格表現，於純淨的銀上永恆保留。

然後，
在耳畔、在心裡都開出讓嘴角忍不住微笑的花朵。

Kid's Flower Drawing
版畫風童繪花朵

How to make／P.92

Colorful Moth

蠟筆彩繪蛾

展開昆蟲圖片，飛蛾的斑紋竟是如此繽紛豔麗！

各色各樣的翅宛如一頁頁繪稿，令人目不暇給。
那麼，在你的森林裡飛翔的蛾會是什麼樣貌？
又為你的森林帶來何種風景？
拿起蠟筆、以銀為紙，大膽地彩繪吧！

How to make／P.94

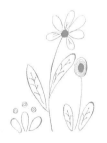

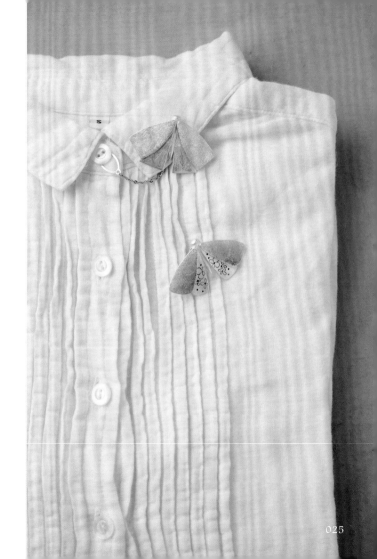

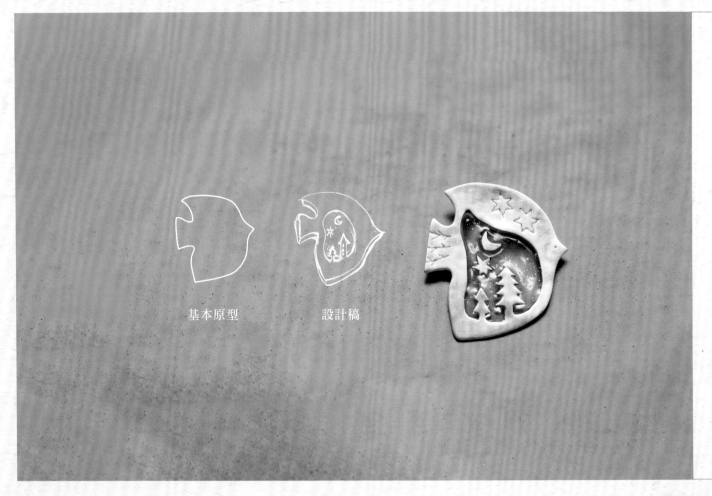

基本原型　　　　　設計稿

CYC 之森

—— 我心中有一座靜謐的森林，那是一座有魔法的奇幻森林。

想像一座森林，裡頭有一座魔法湖，是流星們的家。
每當流星劃過天際，讓人們許完願後，
流星會回到魔法湖休息，重新醞釀魔法。
這座湖總是閃閃發光，
不只閃耀出自己的光芒，也映照著星月的光輝。
在這座森林裡，還有許多飛鳥。
飛鳥把森林的美放在心中，也把懷抱夢想的美好傳遞給人們。

銀黏土的創作就像魔法一樣，
能把心中那些讓人微笑的想法，變成可以實實在在握在手中的寶物。
這次設計的三件作品，雖然都由片狀為主體，
但只要改變造型，再結合不同媒材，
不需要太多工具，就能呈現出多變的樣貌。

讓想像馳騁並創作出來，是一件幸福的事，
希望你也能一起來體會與感受。

CYC

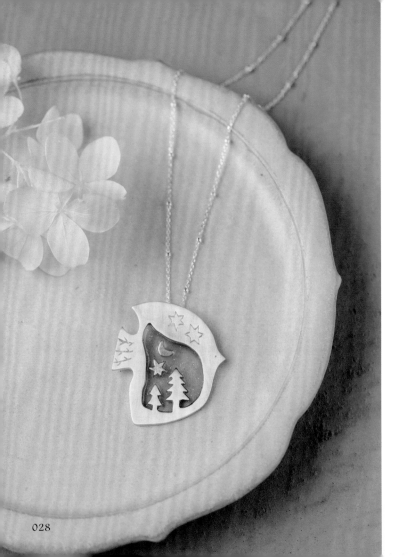

Dream Bird

森鳥幻夜項墜

每隻鳥的心中都有一座森林吧！
就像每個人的心中都有一個夢。

我用UV膠加上亮粉，
在飛鳥的胸口，刻劃了一個奇幻的夜晚。
那是一片寧靜安詳的森林，
也是飛鳥心中最美的夢。

帶著夢想繼續向前飛吧！
飛鳥是，我們也是。

How to make／P.96

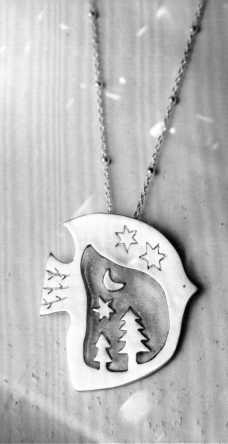

Catch a Falling Star

星光流轉胸針

星星一直是我喜歡的創作元素，
尤其，在一座奇幻森林裡，
怎麼能沒有流星呢！

結合炫彩布料的魔幻色彩，
再運用鉚釘技法讓星星轉動，
在我心中，這幾顆小流星，
已經擁有幫人完成心願的魔法了！

那麼現在，就來許個願吧！

How to make／P.98

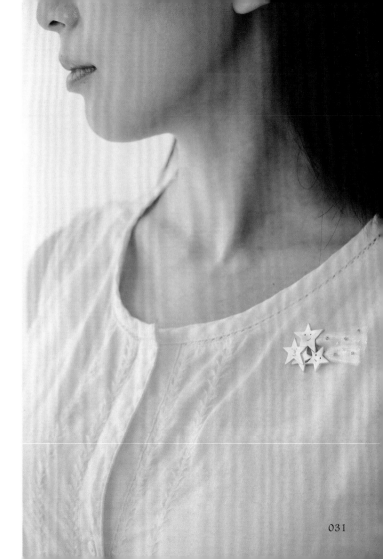

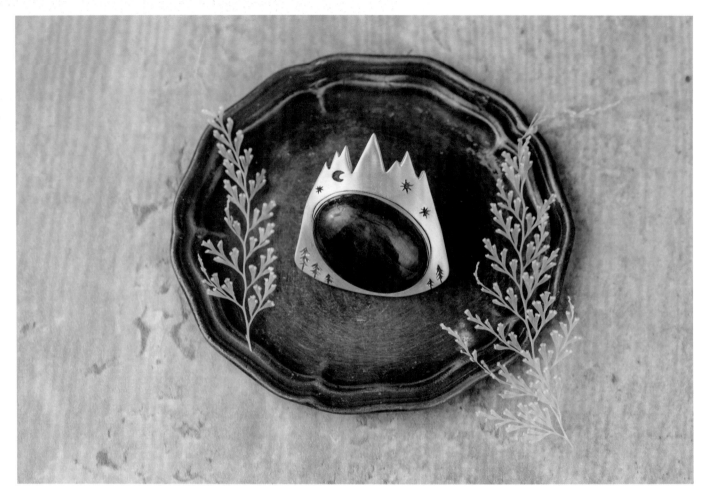

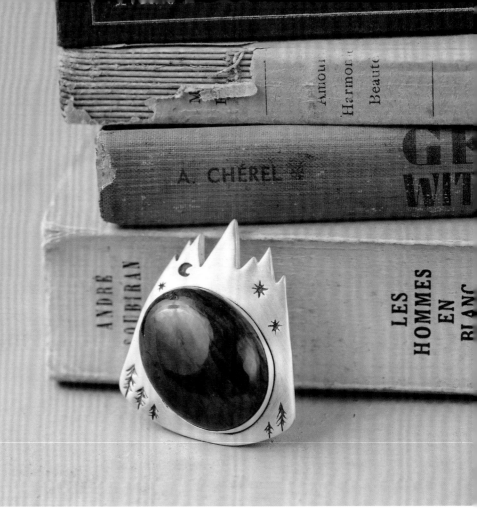

Forest Lake

湖泊之森胸針

初次見到光譜石，
就覺得它的光澤與紋路，
透著湖泊的光影，
深邃又令人著迷。

於是，我以銀勾勒山稜的輪廓，
把這座光譜石湖鑲嵌在裡頭，
再劃出星月與針葉林，
描繪出一座在深山中靜靜閃耀的湖。

這樣的景色，光想都覺得浪漫呢！

How to make／P.100

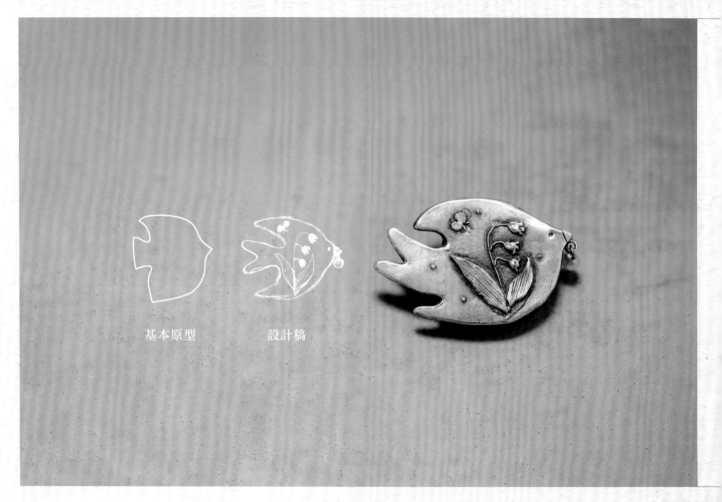

基本原型　　　設計稿

燕 之森

——燕的奇幻森林會有什麼呢？應該是充滿著自己的想像與期盼。

於是
我們所在的地球，還有身旁所珍愛的人、事、物，
熱愛的大自然與花草植物，都成為作品的重要主角⋯⋯

期盼
不受地球暖化影響，仍能生存繁衍的北極熊；
還有拋開天性膽小與危險，能恣意探索美好的愛喵
（投射了我那碧綠眼眸名叫妹妹的米克斯毛孩）；
以及乘載著代表幸福的鈴蘭，到處飛翔傳遞的燕子
（燕子亦代表著自己與品牌）。

能以輕鬆上手的銀黏土，創作出天馬行空的意想，是非常有趣的；
這三件作品的技法都不難，但加上一些小巧思營造出獨特性，
若能吸引新朋友加入銀黏土創作就太開心了！

Emily

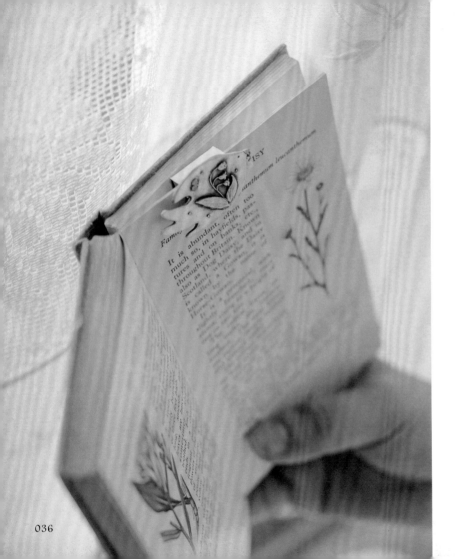

Flying Swallow
載著鈴蘭傳遞幸福的飛燕

以針筒型銀黏土打上鈴蘭與蝴蝶點綴，
並銜上一顆小珍珠，讓平面的燕子豐富了些。
而後黏上不同金具，就能賦予不同的功能。
可以是陪伴文書的書夾，也可以是增添風格的胸針；
希望能如迷人的文藝飾品老件般，令人鍾愛且珍藏。

How to make／P.102

Cat With Green Eyes

花叢裡探險的碧眼貓咪

利用模具壓出鍾愛的元素——貓咪與花朵，
再將兩者組合，以營造貓在花叢間探險遊憩的畫面感。
鑲上的寶石，是與喵女兒同樣的碧綠眼眸。
完成後將其別在衣帽或喜愛的袋子上，
除了增添穿搭的風格，
也滿足與喵女兒一起外出踏青、賞花的想像。

How to make／P.104

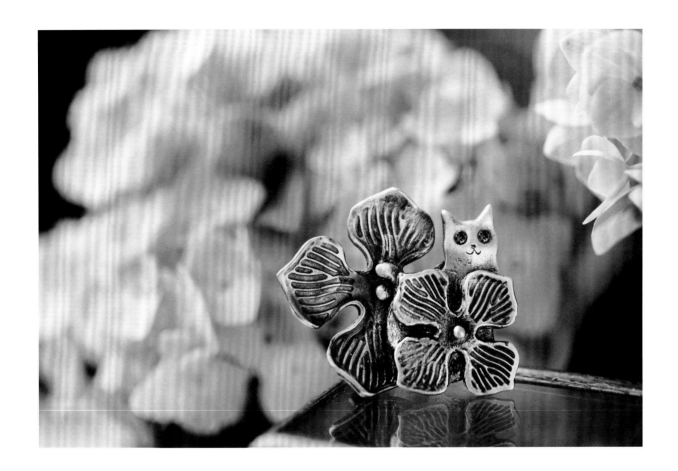

How to make／P.106

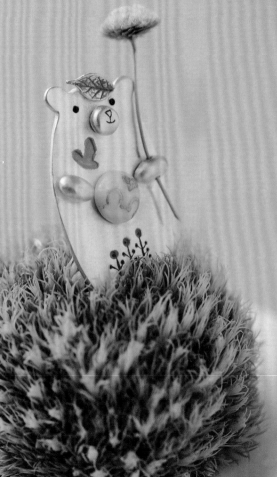

Polar Bear in the Forest
森林裡樂活的北極熊

「懷著寶寶的北極熊媽媽在森林裡散步著～」

多希望動物們能不受地球暖化的影響，
在任何地方都可以生存與繁衍。

北極熊身上的飛鳥、北歐風花朵、隨心手持各種可愛的植物，
意含孕育著寶寶的白磁，都寄託了延續純淨生命的心願……
就以銀黏土創作，來實現這美好想像的奇幻森林吧！

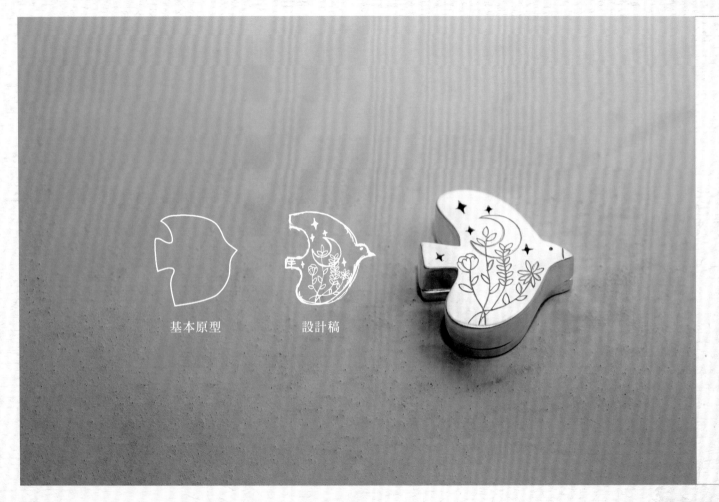

基本原型　　　　設計稿

務銀 之 森

—— 利用日常垂手可得的小道具，來親自導演一場屬於自己的森林故事吧！

因為喜歡兒童繪本，所以一得知以「森林」作為主題，
心中猛然一陣騷動，對於奇幻森林的好奇想像油然而生。

在我勾勒的畫面裡，
鬱鬱蔥蔥的森林孕育著許多生物，
看似日復一日的生活，日常實為美好蓬勃。

當飛鳥帶著神祕寶盒進入了森林，
所有動物們紛紛探出頭，
小鳥兒們在大象的耳邊吱喳嚷著，
小刺蝟也特地為此打扮作好準備！

這一系列作品單純僅以純銀黏土設計與變化，
呈現森林自然的本質與純粹。
現在，就邀請你一同前往，
共探這座奇幻森林的心靈夜宴。

Kim

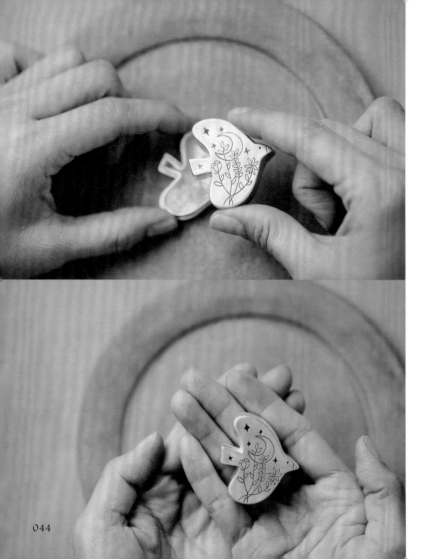

很久以前，鳥兒曾是人兒傳遞訊息的媒介，
於是將「鳥」化作一個天地盒，
可盛入小物得以保存，
也能把心情與回憶好好收藏。

祈盼寄託自身的植物花草，
乘著飛鳥、懷抱珍貴之心，
在夜空的守護下，自由翱翔，滋養向上。

小鳥盒子裡的祕密 *Bird's Secret*

How to make／P.108

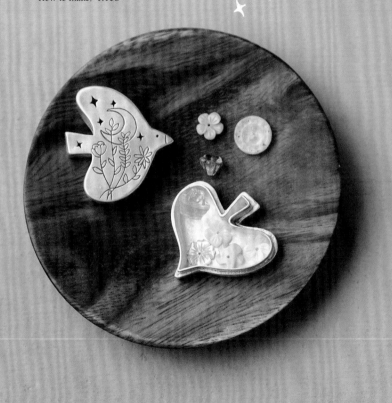

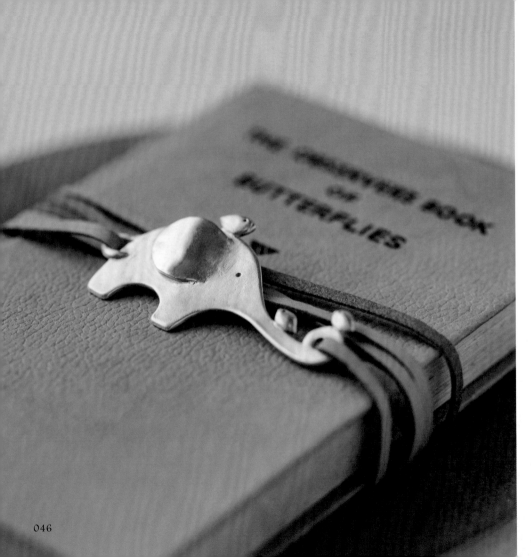

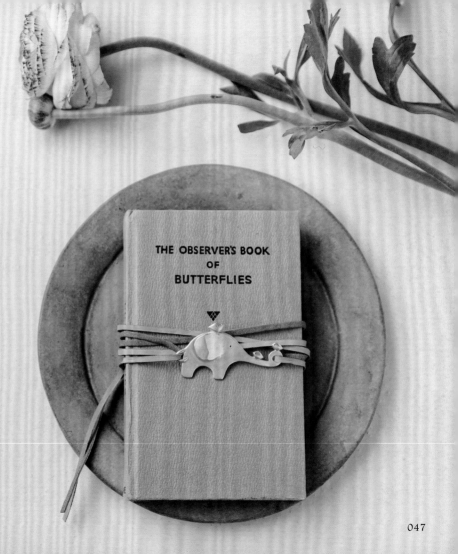

Elephant and Birds

大象先生聽我說

鳥兒喜歡依偎大象休憩，
大象則張大耳朵聆聽鳥兒分享鳴吟絮語。

結合束繩設計，
纏繞自己的心情手札、最愛的一本書，
又或者一個傳遞珍惜彼此的禮物上，
讓之間的情感有了歸依。

How to make／P.110

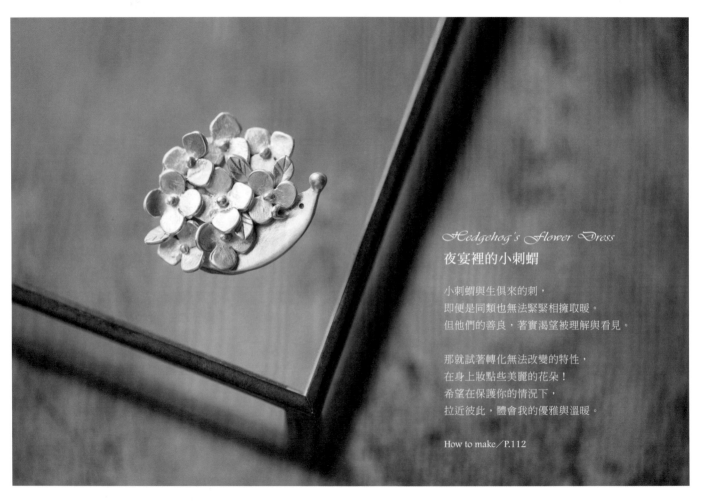

Hedgehog's Flower Dress
夜宴裡的小刺蝟

小刺蝟與生俱來的刺，
即便是同類也無法緊緊相擁取暖。
但他們的善良，著實渴望被理解與看見。

那就試著轉化無法改變的特性，
在身上妝點些美麗的花朵！
希望在保護你的情況下，
拉近彼此，體會我的優雅與溫暖。

How to make／P.112

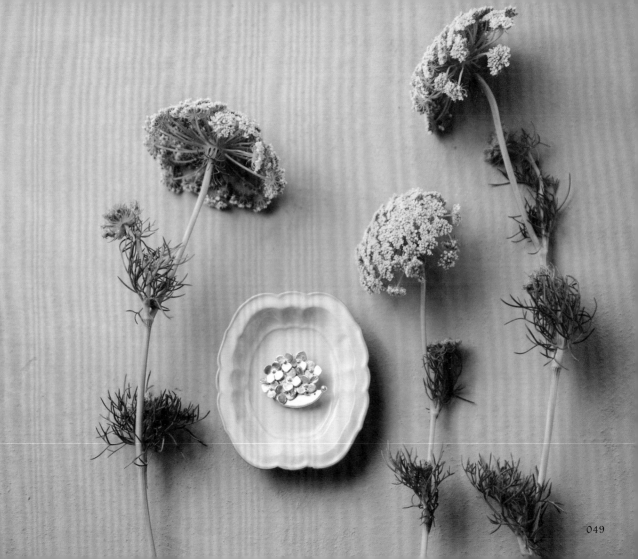

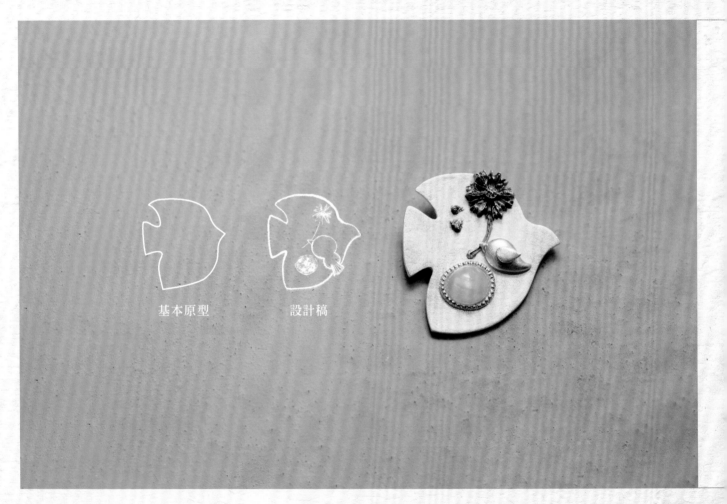

基本原型　　　　設計稿

莎兒 之森

——有人說，孩子是女人的繆斯。彷彿真的是如此。

大鳥兒腹中有了彩蛋，
小鳥兒從天上啣著雛菊飛來，等著成為大鳥兒的寶貝！

剛學會站立的松鼠對這座森林充滿了好奇，
摸到什麼都要抓來玩一玩，
忽地發現……怎麼有顆橡果不一樣？它會散發芬芳的香氣！
松鼠抱著橡果仔細地瞧呀瞧，連蝴蝶飛到他的腿上都沒發覺呢！

時序來到了中秋，蹦蹦跳跳的兔子頑皮得不得了，
在月光的映照下發現了一枚月餅，貪吃地咬了一口，好吃極了！

這是以孩子的誕生到成長為設計主軸的系列之作。
每一隻可愛又俏皮的動物，都象徵著孩子在各個階段的行為特色。
我的孩子帶領著我來到了這座森林祕境，
探索著我從未體驗過的人生。
只要動動你的雙手，也能和我一起經歷這場華麗的冒險！

Salina M.

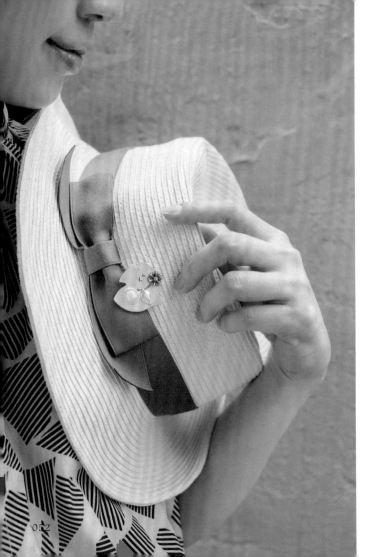

My Lovely Baby

謝謝妳來當我的寶貝

藉由創作傳達生命延續的美好與悸動吧！

還記得醫師的超音波探頭在肚皮上來回摩娑，
轉開音效時，我們聽見「蹦咚、蹦咚」的心跳聲。
我為孩子取名為Opal，祈願她有著充滿色彩的一生。

因此充滿各色彩的蛋白石（Opal），也象徵著大鳥腹中的彩蛋，
小鳥兒啣著雛菊飛來，等著成為大鳥兒的寶貝。

How to make／P.114

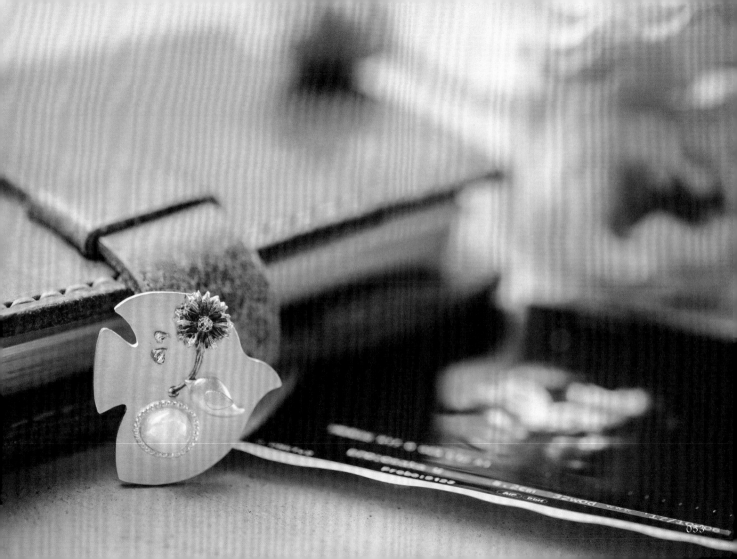

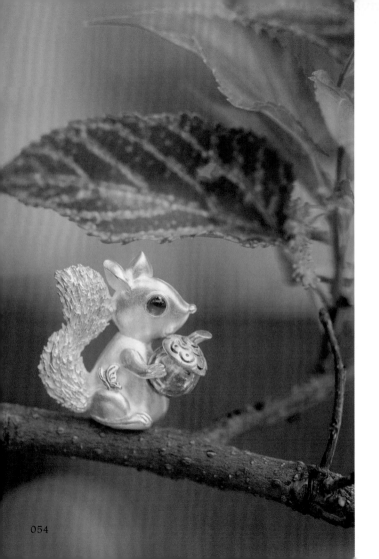

Aromatherapy Jewelry

這顆橡果會香耶！

因為自己喜歡大自然的各種氣息，
孩子也和我一樣成了精油的愛好者！

可愛的松鼠象徵充滿好奇的孩子，
以拾起橡果的模樣，結合琉璃精油瓶的巧思，
設計了這件富有童趣的聞香擺飾。
亦可作為項鍊佩戴，時刻感受生活中純粹的美好。

How to make／P.118

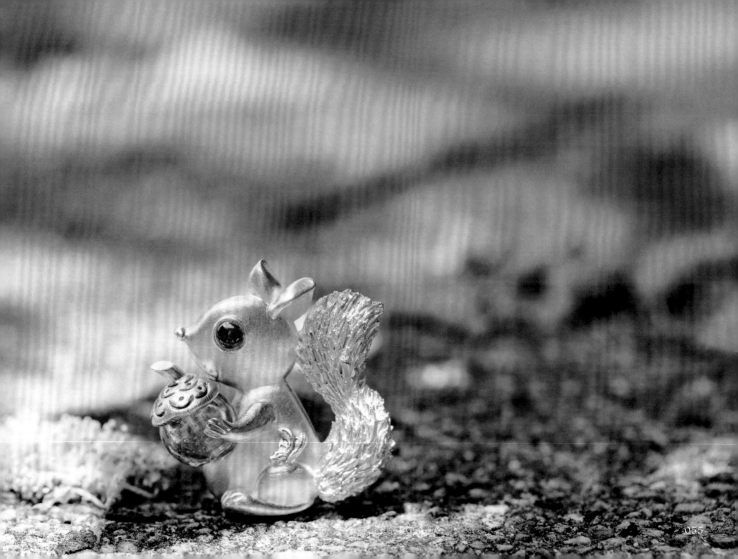

How to make／P.116

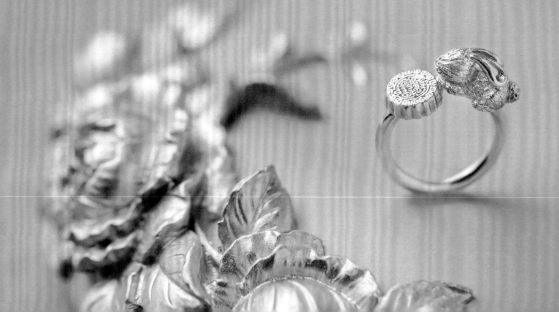

Moon Cake & Rabbit

月餅兔仔戒指

在溫柔的月光下，
小兔仔蹦蹦跳跳，無意間發現了一枚月餅！
咦？是不是嫦娥給的呢？

融合傳統節慶與神話故事的綺想，添了些童真與趣味。
精緻可愛的戒指也是穿搭服飾的好幫手。
讓妳在中秋烤肉的同時，也能秀出與眾不同的亮點！

創作者說

創作的偏好方向？
通常會從哪尋找靈感？

淨

從開始接觸銀黏土至今，偏好的創作方向都是以我個人喜愛的事物為主，單純地想著要把喜愛的事物變成銀飾，如此就能隨身佩戴並且以貴金屬的型態永久保存。對「手作」特別愛好的我，靈感也多來自各種有興趣的手作：刺繡的細緻、花布的紋樣、陶器質樸的風格、木作的肌理乃至水彩渲染的色調，都能成為我的靈感。除了手作，大自然的花草也是我尋找靈感的來源之一，不一定是要做出一朵花或一枝草，大多時候是想將花草帶來的愉悅感轉化成一種氛圍或局部元素帶入創作中。

CYC

雖然不是故意的，但我的作品好像都很容易偏向可愛的風格。可能是因為想到了可愛的畫面，就會忍不住想要做出來的關係吧！

我覺得生活中的一點一滴，都是靈感的來源。小時候在唸書的時候，曾經聽老師說過，創意其實是一種聯想力，我覺得靈感也是這樣。我們在生活中四處收集喜歡的素材，可能是雲的姿態、花的樣貌，也可能是商店裡販售的一種新的天然石材料，然後突然有一天，這些素材中的一部分自然組合在一起，於是，靈感就來了！

Emily

因為熱愛大自然，每天在自家的陽台關注花台裡的植物、昆蟲，也時常愛往戶外尤其山裡頭跑，看看森林、大樹、苔蘚、鳥兒，海邊就是貝殼、魚群等生物，再加上可愛的動物們和家裡有隻喵咪女兒，以上都是靈感來源，都是好喜歡的創作元素。另外本身也喜愛雜貨、老件、古物，除了欣賞也收藏，於是通常從日常生活與興趣裡感受與觀察，發掘創作的素材；喜好賦予作品故事性與情感的投射，期許自己創作出的是有溫度的銀飾。

Kim

喜歡靜靜觀察周邊人事物的起承轉合，所以靈感大部分來自日常生活，大自然界的花草、繪本故事裡的想像，又或兒子們的塗鴉等等。

創作時，偏好呈現出相互依偎的關係，所以常有不對稱的設計外型，但有著對應的情感，例如：花與蝶、蜜蜂與蜂窩……此外也喜歡賦予作品一個故事背景或場景，傾訴彼此內心的情境。

Salina M.

早期多以山水花鳥、幾何圖形為設計元素，誕育孩子後轉以繪本風格、可愛動物為主，我認為創作靈感都會隨著時間與個人經歷而成長或蛻變，也會藉由閱讀、旅行、音樂、編織……等各種不同的嗜好去強化靈感的成形。

現在的我最期待的靈感，就是等著即將四歲的女兒有天能畫出「媽媽畫像」，然後，我要把這幅畫像做成銀飾戴著（笑）！

Chapter

2

從基礎開始，認識銀黏土應用技巧

解

析

〰️基本材料〰️

黏土型銀黏土

以純銀粉末為主要成分、黏土型態呈現的新型態金屬素材。
創作時最常也最多使用此種類銀黏土,可捏塑或擀平或搓成條狀、球狀,
隨心所欲自由造型。

針筒型銀黏土

由針筒管承裝的銀黏土,搭配不同粗細的針口,可擠出細緻的線條。
能單獨製作造型,也可以與黏土型銀黏土搭配,做出不同的紋樣及層次。

膏狀型銀黏土

主要為修補或黏接作品時使用,亦可於作品上塗抹製作紋路。
黏著性強,作品燒成前或燒成後都可使用。

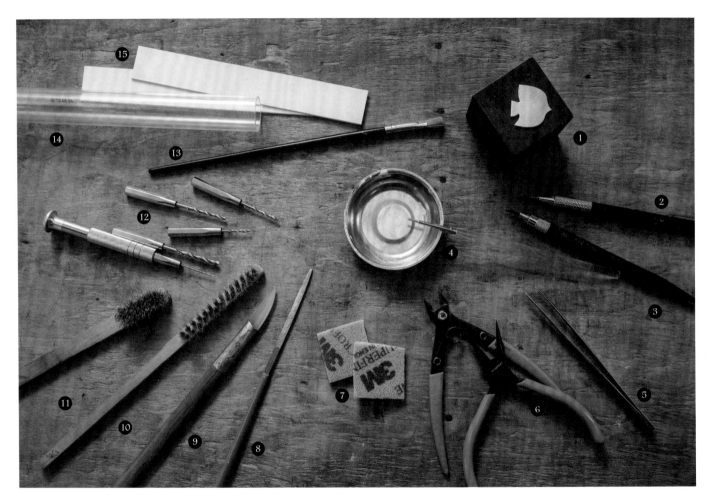

基本工具

1.橡膠台
作業台，墊高作品方便造型製作及修整研磨。

2.極細針筆
於乾燥的作品上雕刻線條使用。

3.筆刀
切割紙型及切割銀黏土造型時使用。亦可使用於作品乾燥後的修整，薄削作品表面或毛邊使作品平整。

4.圓頭筆刷＋水碟
刷水及塗抹膏狀型銀黏土時使用，常用0/2/4號水彩筆刷。

5.鑷子（尖嘴夾）
夾取作品或寶石等細小物品時使用，亦可用來製作作品表面紋路。

6.斜口剪／平口鉗
斜口剪使用於剪銀線及銀圈。平口鉗用於開合金具時。

7.海綿砂紙
拋光研磨成品時使用，有不同研磨係數，數字越大砂紙顆粒越細。

8.中目銼刀
研磨修整作品時使用，另有細目銼刀。銼刀造型亦有不同，視作品修磨的位置及角度選擇適合的使用。

9.瑪瑙刀
手工拋光鏡面時使用。

10.短毛鋼刷
作品燒成後，刷除銀黏土燒成產生的白色結晶時使用。短毛便利於刷除戒指內圈結晶。

11.長毛鋼刷
作品燒成後，刷除白色結晶時使用。

12.鑽孔工具（1.0/1.5/2.0/2.5/3.0㎜鑽頭）
於作品上鑽掛孔、埋設寶石或製作孔洞造型時使用。

13.扁刷
掃除研磨粉塵時使用。只要大小適中，方便掃除粉塵的刷子皆可，例如舊腮紅刷。

14.滾輪
擀平銀黏土時使用。

15.壓克力板
擀平銀黏土時使用。有0.5/1.0/1.5/2.0㎜不同厚度的壓克力板，視作品需要選擇使用。

基本作法流程

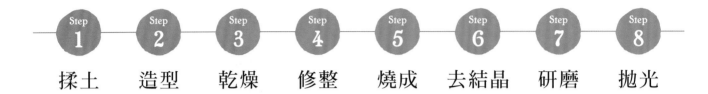

Step 1 揉土　　Step 2 造型　　Step 3 乾燥　　Step 4 修整　　Step 5 燒成　　Step 6 去結晶　　Step 7 研磨　　Step 8 拋光

Step 1　揉土

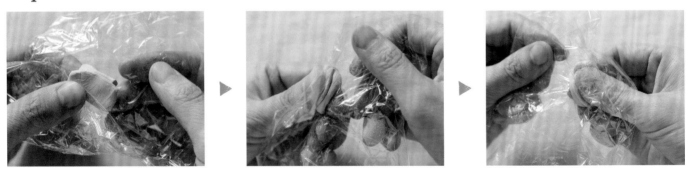

撕取一段保鮮膜並對摺成兩層使用，將打開的黏土型銀黏土置於保鮮膜上，隔著保鮮膜揉捏銀黏土以確認柔軟度。

Step 2 造型

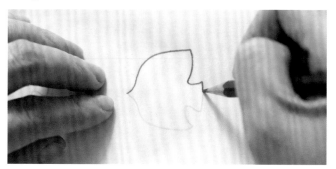

1　使用鉛筆將欲製作之圖案描繪至烘焙紙上，若圖案為左右不對稱造型，將烘焙紙翻面，按鉛筆線稿再描繪一次，以便製作時使用。
※這步驟建議在揉土之前完成，以免在描圖過程中銀黏土變得乾硬。

2　於烘焙紙上揉搓銀黏土，使其表面光滑無皺褶。揉搓時務必反覆摸濕紙巾保持手指濕潤，以免表面乾裂。

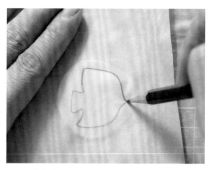

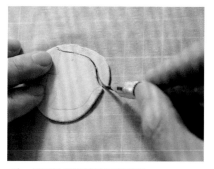

3　使用1.5mm厚度的壓克力板（左右各一片）及滾輪，隔著烘焙紙擀平銀黏土，使其成為1.5mm片狀。

4　將鉛筆線稿轉描至片狀銀黏土上。

5　筆刀沿著鉛筆線切割圖形。

Step 3　乾燥

切割好的片狀銀黏土可放24小時自然乾燥，或者使用吹風機或電烤盤加快乾燥定型。吹風機及電烤盤溫度切勿過高，以免作品表面過熱形成結晶，影響後續修整研磨。吹風機及電烤盤乾燥時間約5~10分鐘不等，視作品厚度及濕度調整。亦可利用紙箱挖孔自製烘乾箱來放置吹風機，方便乾燥作業。

Step 4　修整

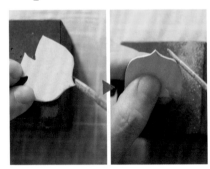

1　將已乾燥定型的片狀銀黏土置於橡膠台上，以銼刀小心修磨邊緣。

2　濕紙巾包覆手指輕拭作品，使其表面光滑平整無痕。（完成後需再次乾燥）

3　使用海綿砂紙細磨作品，使其更加平滑。

Step 5 燒成

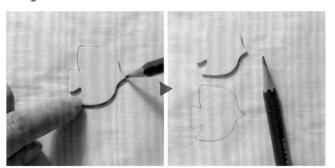

1 燒成作品前先於紙上描繪已修整好的作品大小，以便燒成後比對收縮率，確認是否燒成成功。

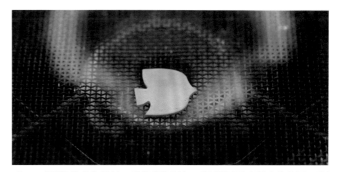

2 瓦斯爐燒成作品前，請先單獨燒紅不鏽鋼網以確認火焰位置。關火再將作品放置於不鏽鋼網上火焰燒紅的位置，開大火燒5分鐘。

Step 6 去結晶　Step 7 研磨　Step 8 拋光

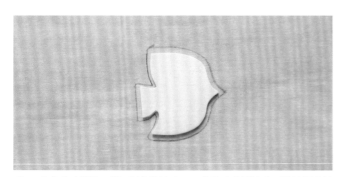

3 待作品冷卻後，從不鏽鋼網上取下，與燒成前描繪之圖稿比對收縮率。收縮率約10%，則作品燒成成功。若燒成不完全，作品仍有碎裂的可能，請拉長燒成的時間並重複燒成步驟。

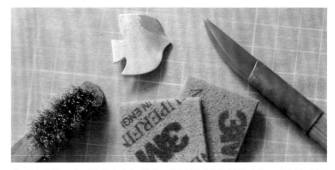

作品燒成後，表面會產生白色結晶。先用鋼刷去除結晶之後，依個人喜好或作品設計需求，使用砂紙及瑪瑙刀研磨拋光成細緻霧面或鏡面。（手工拋光步驟依序為紅色海綿砂紙＃600-800→綠色海綿砂紙#1200-1500→瑪瑙刀）

造型Plus+

先前的基本作法（P.66至P.69），僅以最單純且無添飾細節的「片狀型」作品為示範，但銀黏土的造型作法無限，在此僅將本書其他設計作品的應用技巧整理如下，希望你能自由運用或延伸發揮，創作出屬於自己的美麗設計。

取型方式

手揉塑型

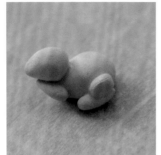

以手揉黏土的造型方式，揉圓、揉橢圓、揉水滴型……再組合成立體造型。

翻模

UV膠模・矽膠模

自製吸管切模

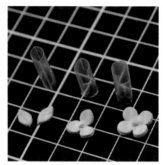

利用吸管等身邊的小物，自製裝飾用小花瓣或葉片的造型切模。

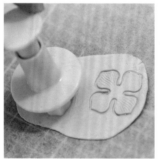

彈簧模

應用市售的造型模具，填入黏土型銀黏土（UV膠模・矽膠模）或片狀取型（彈簧模），即可快速完成造型。

增添表面細節紋路&質感

不同類型銀黏土

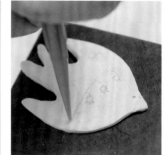

針筒型銀黏土

膏狀型銀黏土＋牙籤刮劃

針・筆・工具類

極細針筆

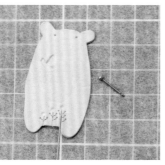

縫針・大頭針

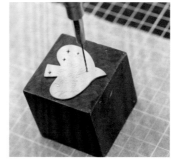

鑽孔＋筆刀

鋼刷

拓印

葉片

橡皮章

刻板

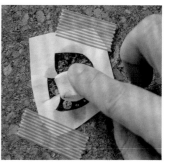

軟木墊應用

平時多留意日常生活中出現的小花小草，或是文具小用品們，可以發現有不少可以拿來利用，成為創作時的得力小道具，而增添的那些小細節能讓作品有畫龍點睛的效果。

硫化

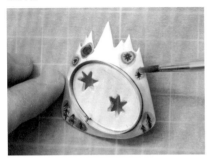

僅在刻痕處硫化

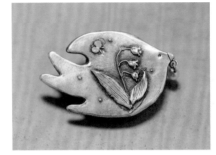

局部硫化

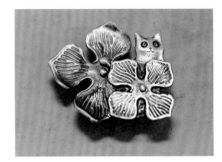

大面積硫化

視作品設計需求，可利用硫磺來使銀產生硫化反應，以加深作品上的線條和花紋，或使整件作品呈現不同的硫化變色效果，讓作品有更豐富、更個性化的面貌。

美術色筆（蠟筆・油漆筆・琺瑯筆）

在刻痕中填色

在白磁上作畫

代替金箔

UV膠

紗布刺繡

自由替換小花草

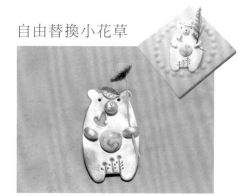

小合成石

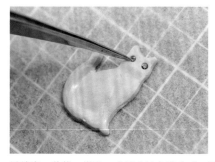

天然石

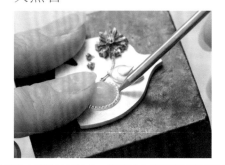

大天然石+銀鍛帶

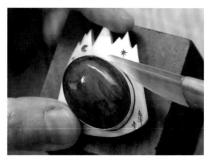

以鑲嵌、黏著、鑽孔,或燒成結合等方式,將銀黏土與異材質結合,就能讓作品擁有更多可能性。

飾品應用 手環

銀圈＋膏狀型銀黏土

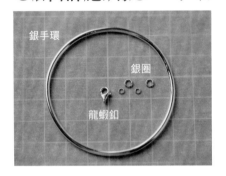

銀手環
銀圈
龍蝦釦

金具＆銀黏土材料

2.5mm粗 925銀手環　1個
銀圈　（中）2個・（小）2個
龍蝦釦　1個
膏狀型銀黏土　少許

※以P.90「鑄砂質感鑲寶石鳥」作品示範。
※安裝時機：燒成後。

1　將2個中銀圈折彎翹。

2　從正面確定好作品方向後翻至背面，於上下緣適當位置，以膏狀型銀黏土黏著固定中銀圈。再次燒成作品並用鋼刷刷除結晶，同時確認中銀圈是否與作品接著牢固。若銀圈鬆動或脫落，可重複上膏狀銀黏土及再次燒成。

銀手環鑽孔＋銀圈＋龍蝦釦

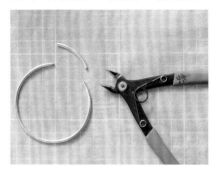

3 將銀手環比對步驟2作品大小後，剪掉與之對應長度。若想調整最後成品手環尺寸，可自行斟酌調整剪掉部分的長短。

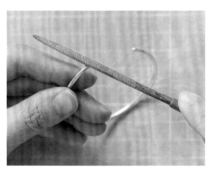

4 銀手環截斷處，內外皆以銼刀磨出斜面。

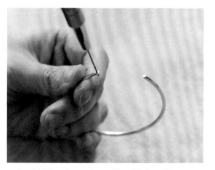

5 於斜面中心以1mm鑽頭鑽穿成掛孔。

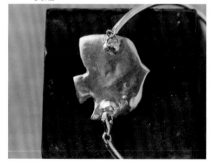

6 以小銀圈及龍蝦釦串接作品及銀手環。

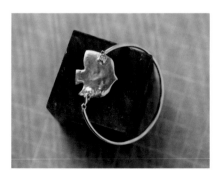

7 完成！

TIPS

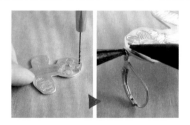

P.92「版畫風童繪花朵」也以相同作法，鑽出掛孔後，以銀圈串接純銀耳勾金具，作成耳環。串接銀圈時，請前後向開闔，勿左右向拉開以免銀圈變形。

領帶針

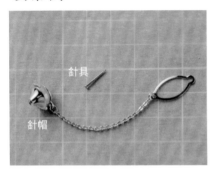

針具

針帽

金具&銀黏土材料

領帶針　　1組
膏狀型銀黏土　　少許

※以P.94「蠟筆彩繪蛾」作品示範。
※安裝時機：燒成後。

鑽孔＋膏狀型銀黏土

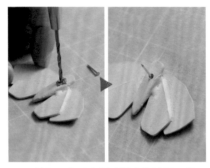

1 於作品背面中間略偏上的位置，鑽孔直徑2㎜、深度3㎜，確認針具可放入後，先燒成作品。

2 以膏狀型銀黏土埋入針具，確定針具無歪斜後乾燥，再次燒成作品。

3 以海綿砂紙磨亮因火燒變黑的針具，即可套入針帽。

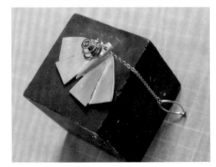

4 完成！

蝶型胸針

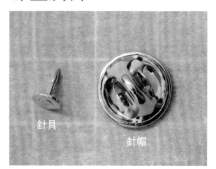

針具
針帽

金具＆銀黏土材料

蝶型胸針金具　1組
膏狀型銀黏土　少許

※以P.98「星光流轉胸針」作品示範。
※安裝時機：燒成前。

預留凹槽＋膏狀型銀黏土

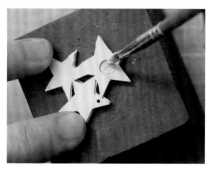

1 在預留的凹槽中塗上膏狀型銀黏土。

※若無法在烘乾作品前預留凹槽，可在烘乾後以3mm鑽頭鑽洞，再以銼刀修出適當的大小。

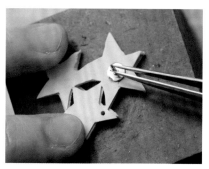

2 將蝶型胸針的針具放入塗有膏狀型銀黏土的凹槽中。

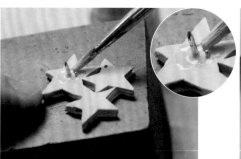

3 以膏狀型銀黏土完全覆蓋，乾燥燒成後，以海綿砂紙磨亮因火燒變黑的針具，即可套入針帽。

※覆蓋後，針旁固定布料用的小突起還是要露出。

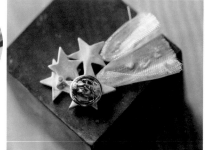

4 完成！

書夾

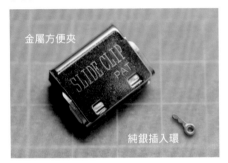

金屬方便夾

純銀插入環

金具＆銀黏土材料＆接著膠

純銀插入環（裝飾件）1個
金屬方便夾（功能件）1個
膏狀型銀黏土　少許
Super-X接著膠　少許

※以P.102「載著鈴蘭傳遞幸福的飛燕」作品示範。
※安裝時機：乾燥後（插入環）／燒成後（方便夾）。

TIPS

插入環多作為連接件使用（與銀圈功能相似），在此是接上穿入T針的小珍珠作為裝飾。
或也可以黏上金屬胸針金具，就是一個增添穿搭焦點的胸針囉！

純銀插入環＋預留凹槽＋膏狀型銀黏土

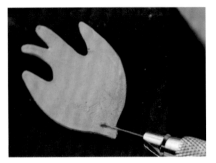

1　量測位置與作記號後，在背面以筆刀或銼刀挖一個凹槽。

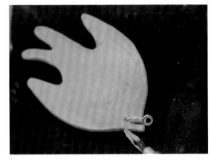

2　凹槽上一點膏狀型銀黏土，放上插入環後，再以膏狀型銀黏土覆蓋起來。
※也可以不挖凹槽，直接以膏狀型銀黏土黏上。

金屬方便夾＋黏膠固定

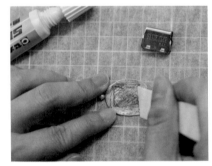

3　乾燥燒成並刷去結晶後，以Super-X接著膠將金屬方便夾黏在作品背面，快速賦予作品功能性。

4　完成！

項鍊墜飾

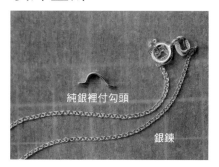

純銀裡付勾頭

銀鍊

金具＆銀黏土材料

純銀裡付勾頭　1個
銀鍊　1條
膏狀型銀黏土　少許

※以P.96「森鳥幻夜項墜」、P.118「這顆橡果
　會香耶！」作品示範。
※安裝時機：燒成前／燒成後。

純銀裡付勾頭＋預留凹槽＋膏狀型銀黏土

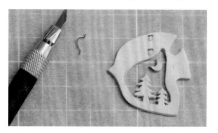 ▶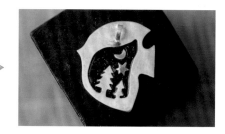

●燒成前（設計時已決定作成鍊墜的情況）
在烘乾的作品背面，比對裡付勾頭的腳座，以筆刀或銼刀挖出兩個大小及深度略大於腳座的小凹
槽。再把兩個腳座平放入凹槽內，以膏狀型銀黏土填平後吹乾。
※為了避免配戴時項墜前傾，裡付勾頭的固定位置應在作品的上半部到1/3處。

純銀裡付勾頭＋膏狀型銀黏土

 ▶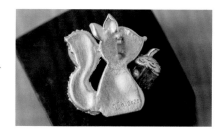

●燒成後（作品厚度較薄，或作品完成後想追加鍊墜功能時適用）
先在裡付勾頭的兩端腳座沾少許膏狀型銀黏土，黏至松鼠頭部的背面適當位置後烘乾。烘乾後，
裡付勾頭已稍微固定，再補上膏狀型銀黏土將裡付勾頭的兩端完全覆蓋接著在松鼠本體上。
燒成後若覺得覆蓋膏狀型銀黏土部位有不平整的情況，可用紅、綠海綿砂紙打磨表面（處理表面
即可，勿完全磨至跟主體一樣平，可能會導致勾頭脫落），然後再用瑪瑙刀將表面壓整。若不介
意，也可保留手作的原始感。
※主體燒成後再上裡付勾頭，進行第二次燒成：此作法也可避免因主體太薄，同時上五金燒結較易變形的
　問題。

胸針

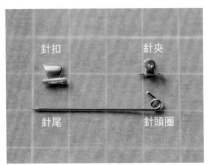

針扣　　　　針夾

針尾　　　　針頭圈

金具＆銀黏土材料

純銀胸針金具　　1組
膏狀型銀黏土　　少許

※以P.112「夜宴裡的小刺蝟」作品示範。
※安裝時機：土濕軟未乾燥前。

膏狀型銀黏土＋夾合固定

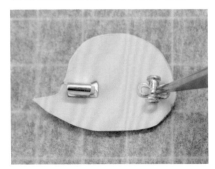

1 將純銀胸針金具的針夾及針扣金具輕
　　壓入欲固定的銀黏土片。

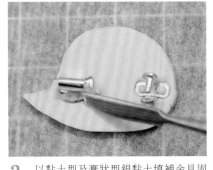

2 以黏土型及膏狀型銀黏土填補金具固
　　定端。

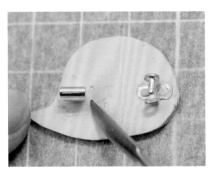

3 讓金具固定端埋入銀黏土片裡接合。

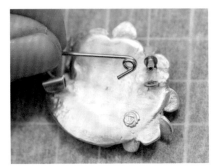

4 待正面造型完成後，燒成、刷除結晶並
　　完成研磨，再將胸針的針安裝上去。

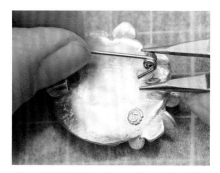

5 將針頭圈扣入針夾金具，以平口鉗夾合針夾。

6 針尾即可扣在針扣金具上。

7 完成！

※若作品主體較薄，也可參見P.79，不在土濕軟時預先埋入金具，直接以膏狀土在適當位置黏接後燒成。

TIPS

除了使用可連同銀黏土一起燒成的純銀胸針金具，也可選用常見的金屬胸針，以Super-X接著膠黏接固定的方式，快速完成胸針作品。（以P.104「花叢裡探險的碧眼貓咪」作品示範）

戒指

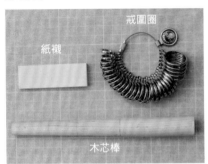

工具＆銀黏土材料

空針筒　1支
戒圍圈　1組
木芯棒　1支
紙襯（便條紙）　1張
黏土型銀黏土　適量
膏狀型銀黏土　少許

※以P.116「月餅兔仔戒指」作品示範。可先製作戒圈，在等待乾燥時製作裝飾件，再組裝接合。

針筒擠土＋膏狀型銀黏土

1　以戒圍圈套入手指量戒圍（量測時以過指節略緊，但仍能穿過的鬆緊度為佳），套量後將該戒圍加大3號製作。

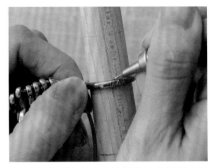

2　在木芯棒上套入欲製作的戒圍圈，以鉛筆作記號。

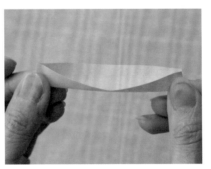

3　紙襯（便條紙）兩端輕輕對摺出記號摺痕後，沿摺痕畫中心線。

4 將紙襯對準木芯棒上的記號，繞木芯棒一圈平貼固定。另以軟尺繞一圈，量測戒圍長度。

5 取適量黏土型銀黏土搓成圓柱狀，填入針筒中。

6 將銀黏土推至洞口，再以珠針或迴紋針插進針筒內來回戳拉，將銀黏土內的空氣排出，使銀黏土完整填滿針筒內部。

7 推擠出均勻的長條狀，長度需比軟尺測量的戒圍長2cm，超過的部分切除。
※若手邊沒有空針筒，以手搓長條亦可。

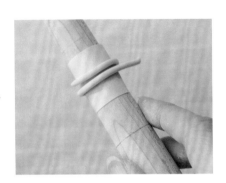

8 在紙襯中心線沾水，將條狀黏土圍貼一圈。

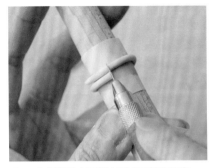

9 在條狀黏土兩端交接處以筆刀切斷。

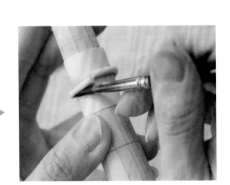

10 切去兩端多餘的黏土，再以水彩筆略略推整成戒圈狀。

閉合型

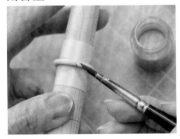

烘乾後，接合處以膏狀型銀黏土填補完整。

開口型※本書作品使用此作法。

在戒圈接合處，以筆刀切開1cm切口。盡量趁土還濕軟時，切開接合處，使切面儘量呈水平面。

11 在戒圈開口處，以膏狀型銀黏土黏接上造型作品。

12 以手掌握合完全乾燥的戒指，慢慢轉動木芯棒將戒指連同紙襯一起拆下。再手持鑷子夾住紙襯，慢慢轉動取下。

13 將戒圈內側所有接合點沾膏狀型銀黏土作結構補強，烘乾，以銼刀及紅海綿砂紙將戒圈打磨光滑。
※修整時，請注意力道避免戒指斷裂。

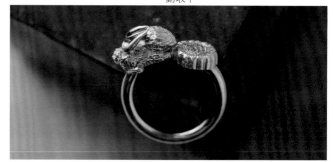

14 燒成後，刷除結晶，打磨拋光。完成！

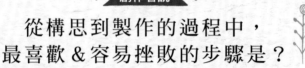

從構思到製作的過程中，
最喜歡＆容易挫敗的步驟是？

淨

此次三件作品的創作過程中，我最喜歡的是設計發想的部分，不論是有共同主題的作品或者是自由創作，「構思」永遠是最有趣的部分。造型的構思、新技法的腦力激盪、難易度的斟酌，成千上百的想法在腦海中碰撞，是很興奮也很過癮的一件事！而當作品從想像落實到手繪稿及做出成品則是最開心的時候。這樣說來，幾乎整個過程都很愉快呢！

容易挫敗的部分，應該是新結合素材的試做。從未試過的軟木墊和油性蠟筆，要如何克服操作時的難度，尋找出大家也能做得出來的方法，需要經過一遍遍的嘗試，過程中也難免不時冒出「放棄吧！不要自找麻煩啦！」的想法。

我覺得創作很像是在解題，要在一個題目框架和一種素材的製作技法中找出自己最滿意的解答。我很享受在這個過程中，一步步找出可行的方法，將腦中的想法實現成可以拿在手中的成品。

在創作過程中，最感到挫敗的，當然就是不小心的失誤和失敗經驗，不過這種時候，有時候要先放自己一馬，因為有的日子，就是不適合創作，哈哈！

CYC

Emily

每回突然靈感乍現，總是急著在忘掉之前畫下來，等有時間或有進一步想法時，再修改直到滿意。這時的意想或許天馬行空，或許也遲遲未能實現（製作），但很喜歡也享受這樣的過程。

然而要將構思完整表現在作品上，就得視本身的功力與已知技法的靈活運用；這都得靠繼續學習與練功來補足。若製作過程不如預期的順利，肯定會感到挫敗而沮喪，但有動手嘗試才知道問題出在哪裡，其實也是自我進步的過程。

Kim

最喜歡在腦中分解設計圖，思考如何利用銀黏土或與其它素材結合製作出想要呈現的效果。像是一次又一次地的拓展銀黏土創作範圍，讓創意不拘限。

但最容易在構思上感到挫敗，也是因為太多想法在腦中盤旋，而令自己猶豫不決；甚至設計稿已確定，卻在進行中跳出新思維而中途改變，讓製作的時程一再加長。不過有時反而會迸出更大的火花，所以其實也挺有趣的……（笑）

Salina M.

設計是一種抽象的思維，由設計演進為具體的作品就像是與自己對話的過程。彷彿是與各個面向的「自己」在開會溝通，如果「每一個Salina」都一致通過這個決議，那就是我最喜歡也最享受的過程！當然！也有事與願違的時候。

Salina A 想要這樣做、Salina B 想要那樣做、Salina C想……好不容易整合了「大家」的意見去執行，卻又在製作過程發生各種不如預期的狀況，又得再回頭重新「開會」。與其說這種一來一回的自我協商是挫敗，不如說是一種探索與挑戰的歷程！

Chapter

3

以雙手讓設計變成作品

實作

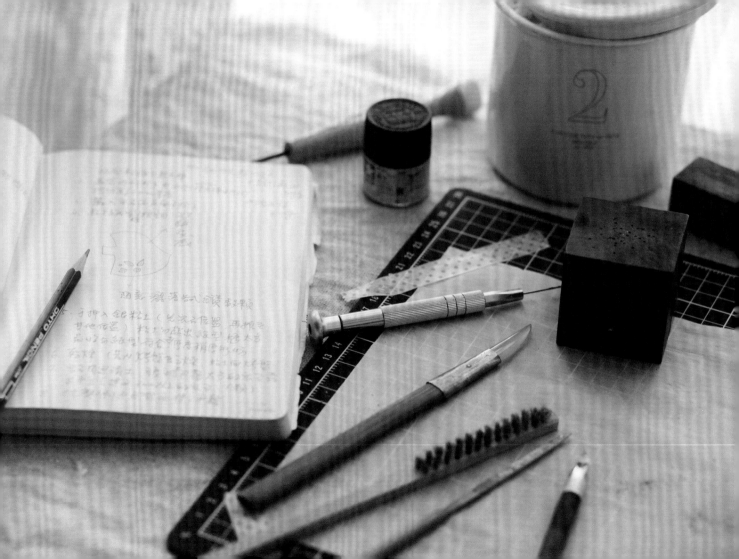

鑄砂質感鑲寶石鳥
Jewelry Bird

【銀黏土】
黏土型　10g
膏狀型　少許

【特殊材料＆工具】
人工合成寶石　各形各色數個
軟木墊　厚3mm以上　1片
PADICO模型專用油
　（或家用植物油、嬰兒油）
2.5mm粗 925銀手環　1個
銀圈　（中）2個 · （小）2個
龍蝦釦　1個

原尺寸

1. 轉描鳥紙型至軟木墊，轉描時注意鳥的正反方向。

2. 使用刀勺兩用器的勺子端，將小鳥框內的軟木挖凹陷至約2mm深。
　　※若無刀勺兩用器，可使用金屬掏耳棒代替。

3. 於小鳥凹槽內塗抹PADICO模型專用油後，隨意撒入人工合成寶石，寶石正反方向不拘。
　　※寶石建議直徑3mm以上，顏色及形狀隨個人喜好，惟需注意寶石顏色是否耐高溫燒成不變色。

4. 對應軟木墊的小鳥凹槽，以紙膠帶貼上挖空的鳥紙型。

5. 將10g銀黏土先就寶石位置押入軟木墊凹槽內，再逐步擴展填滿整個凹槽，但勿超出紙型。
　　※此時銀黏土稍厚且高於軟木墊無妨，可待乾燥定型後再修整作品厚度。

6. 乾燥定型（若以電烤盤乾燥作品，請將銀黏土面向烤盤）。

7. 完全乾燥後，將作品從凹槽翻出，剝離軟木墊，清除卡於銀黏土表面的大塊軟木。
　　※剔除較大塊的軟木，避免於瓦斯爐燒成時煙霧過大。若以銀黏土專用電氣爐燒成作品，則無需處理卡在作品上的軟木。

8. 以筆刀小心剔除過多覆蓋於寶石上的銀黏土，讓寶石更顯露出來。
　　※但須注意勿剔除過多，以免寶石脫落。若寶石不慎脫落，用膏狀型銀黏土黏回。

9. 修磨小鳥側邊及背面，使之平整。

10. 作品燒成後去除結晶。將成品與銀手環串接（參見P.74）。

應用軟木製造鑄砂質感

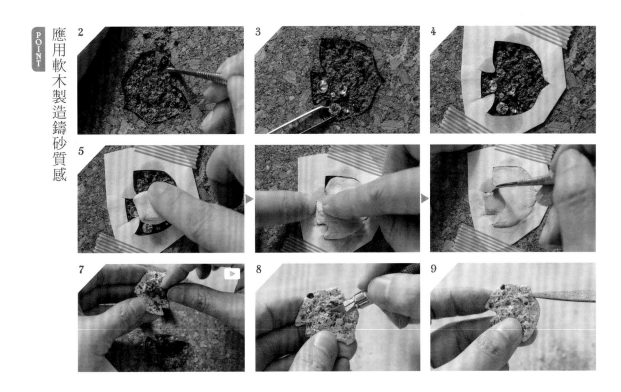

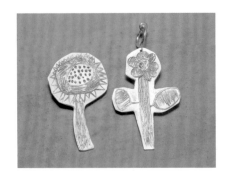

版畫風童繪花朵
Kid's Flower Drawing

【銀黏土】
黏土型　7-10g（視圖案尺寸調整）
針筒型　少許

【特殊材料＆工具】
藍色針頭（細口）
塑膠雕刻板
三角雕刻刀（小）
PADICO模型專用油
　（或家用植物油、嬰兒油）
純銀耳勾或耳夾金具　1個
銀圈　（小）1個・（極小）1個

※此作品不提供紙型，請交給家中的寶貝兒女創作，或由你親手畫下獨特手感的設計圖。

<u>HOW TO MAKE</u>

1. 將孩童畫作縮印至欲製作之尺寸。

2. 將圖稿轉描至塑膠雕刻板上，以三角雕刻刀刻除鉛筆線條，若有過於細小的線圈或點點，可免雕刻。

3. 筆刀沿著圖稿形狀輪廓，切下紙型備用。紙型外框則對應雕刻板上的圖案，以紙膠帶貼在雕刻板上。
　※紙型形狀無需完全依照畫作線條，可自由切割，使整體造型更為童趣。

4. 於雕刻板圖案處塗抹PADICO模型專用油備用。

5. 將銀黏土擀成1mm片狀，依步驟3取下的紙型切割銀黏土片，再放至塑膠雕刻板上的紙型框內，隔著烘焙紙均勻壓印刻紋。
　※圖形非左右對稱時，請注意正反面方向。

6. 乾燥定型後，取下銀黏土半成品，原圖案中較細小而未雕刻的線條處，先沾水稍微打濕，再使用藍色針頭補打上針筒型銀黏土。

7. 再次乾燥後，修整作品邊緣及背面。

8. 作品燒成後去除結晶，並依個人喜好研磨拋光。
　※凸起的線條可直接用瑪瑙刀拋光，做出亮面與霧面增加層次感。

9. 將成品鑽孔，以銀圈連接耳勾或耳夾，做成耳環（參見P.75）。

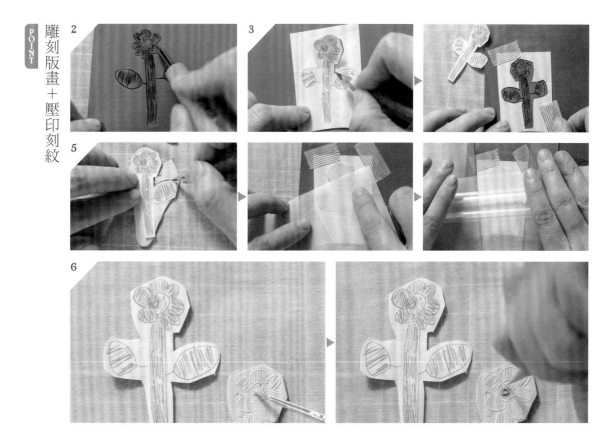

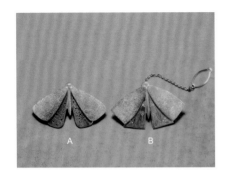

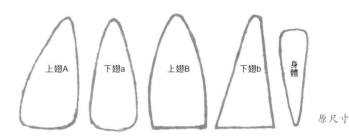

上翅A　下翅a　上翅B　下翅b　身體

原尺寸

蠟筆彩繪蛾
Colorful Moth

【銀黏土】
黏土型　12g
膏狀型　少許
針筒型　少許

【特殊材料＆工具】
綠色針頭（中口）
各色油性蠟筆（廠牌不限）
領帶針金具　1組

1. 鉛筆轉描蛾的上＋下翅膀紙型（可依喜好挑選或變化）於烘焙紙上，將框線正反兩面都以鉛筆描黑。

2. 取10g銀黏土，擀1mm薄片，將步驟1的鉛筆線框正反都轉印到銀黏土薄片上，以筆刀沿線切割翅膀。
　※一隻蛾有上翅加下翅，共四片且左右對稱。

3. 保持翅膀薄片平整不彎翹，乾燥定型後進行修整。

4. 於上翅正面，取濕紙巾拍濕局部後以鋼刷畫小圓，直至將整面刷出亂紋。

5. 於下翅外露區塊，以極細針筆刻劃花草圖紋，或自己喜愛的圖案。

6. 使用膏狀型銀黏土黏合上下翅膀。乾燥後，於背面上下翅交接處以膏狀型銀黏土和針筒型銀黏土補強接縫，再次乾燥。

7. 鉛筆轉描蛾的身體紙型於烘焙紙上，取剩餘的黏土型銀黏土，依紙型搓出符合其形狀及尺寸的條狀。

8. 趁步驟7的條狀身體未乾燥前，於適當位置壓黏上步驟6的翅膀，注意左右對稱。黏貼完成後等待乾燥。

9. 整體乾燥定型後，於背面使用膏狀型銀黏土和針筒型銀黏土補強身體與翅膀的接縫，再次乾燥。

10. 整體再次修整，以極細針筆在身體正面刻劃細線。

11. 安裝領帶針金具（參見P.76）。

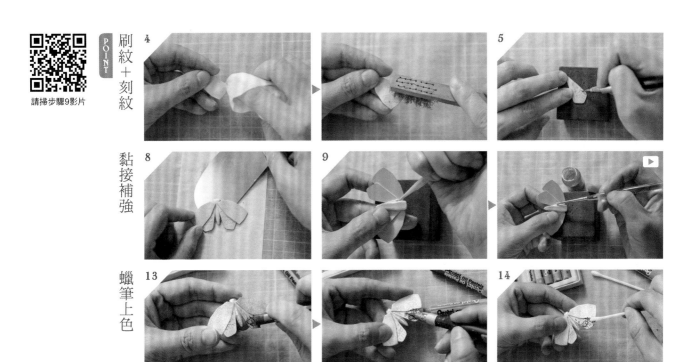

刷紋＋刻紋

黏接補強

蠟筆上色

12.作品燒成後去除結晶。以海綿砂紙研磨拋光針具。

13.使用油性蠟筆塗抹下翅的花草刻紋，將蠟筆顏料填入紋路縫中，可自由配色、混色或疊色。靠近上下翅接合的位置，因不容易直接使用蠟筆塗抹，可以筆刀刮下蠟筆顏料，抹入刻紋線條。

14.棉棒沾酒精擦拭去掉多餘的顏料，僅留花草線條裡有顏色。
　　※上翅可自由以蠟筆著色，塗抹色塊或漸層或完全不塗都可以。

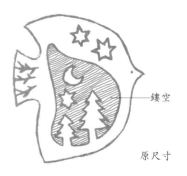

鏤空

原尺寸

森鳥幻夜項墜
Dream Bird

【銀黏土】

黏土型　15g

膏狀型　少許

【特殊材料&工具】

UV膠　少許★

UV樹脂顏料（藍色）少許★

亮粉　少許★

純銀裡付勾頭　1個

24寸銀鍊　1條

1.以鉛筆在烘焙紙上描繪紙型圖案後，將烘焙紙翻面，沿圖案背面再描一次。

2.取15g銀黏土擀成1.5㎜厚片狀。

3.將步驟1的鉛筆圖案轉印到銀黏土片上。

4.以筆刀仔細切除鏤空區塊，再小心切取星星和月亮，並乾燥定型。

5.以極細針筆刻劃小鳥身上的鉛筆圖案。

6.在小鳥背面加上裡付勾頭（參見P.79）。

7.燒成後，以鋼刷刷除結晶，再以紅、綠海綿砂紙研磨。

8.在小鳥鏤空處的背面貼上透明膠帶，將星星和月亮擺放到喜歡的位置。

9.UV膠混合少許藍色UV樹脂顏料與亮粉，以牙籤塗入小鳥鏤空處。
　　※UV樹脂顏料只需1、2滴，過多的顏料會導致UV膠無法凝固。

10.以紫外線燈照射3分鐘，確認UV膠凝固後撕掉透明膠帶。
　　※照射紫外線燈時，請避免直視紫外線光。

11.項鍊穿過裡付勾頭即完成。

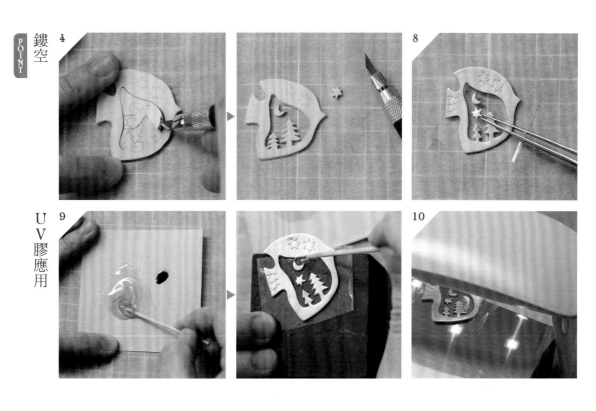

4

8

9

10

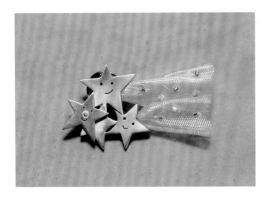

星光流轉胸針
Catch a Falling Star

【銀黏土】
黏土型　15g
膏狀型　少許

【特殊材料＆工具】
鉚釘槌★
Super-X接著膠　少許★
1.2㎜粗 925銀線　5㎜★
炫彩紗布・日本珠　少許★
手縫針・線
硫磺原液
蝶型胸針金具　1組

098

鑽孔　　　　　　　　　　　　　鏤空　　　　原尺寸

鑽孔

A上層　　　　　　　B中層　　　　　　C下層　　　　　D最上方單顆
（0.5㎜厚）　　　（1.5㎜厚）　　　（0.5㎜厚）　　　（1.5㎜厚）

HOW TO MAKE

1. 以鉛筆在烘焙紙上描繪紙型圖案A、B、C、D後，將烘焙紙翻面，沿圖案背面再描一次。

2. 將15g銀黏土擀成0.5㎜厚片狀，轉印上步驟1鉛筆圖案A和C，再以筆刀割下圖案。

3. 將剩餘的銀黏土擀成1.5㎜厚片狀，轉印上步驟1鉛筆圖案B和D，再以筆刀割下圖案。

4. 沾水稀釋膏狀型銀黏土，依序黏貼銀黏土片A–B–C，連同D一起乾燥定型。

5. 以膏狀型銀黏土將星星分層的側邊補平。

6. 在背後洞中埋入蝶型胸針金具（參見P.77）。

7. 以極細針筆刻劃星星的表情。

8. 以1.2㎜鑽針在星星A、D的鑽孔記號位置上鑽洞。

9. 作品燒成後去除結晶，局部硫化星星表情圖案，再以紅、綠海綿砂紙研磨。

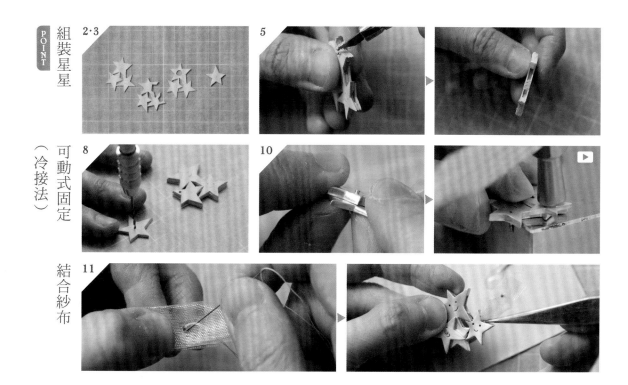

10.將步驟8鑽的兩個洞再次以1.2㎜鑽針鑽過後對齊，穿過約5㎜長的1.2㎜粗925銀線，將
　　銀線兩端修剪至約剩1㎜長後，分別以鉚釘植敲平。
　　※敲打時，下方需墊金床，或在其他厚實的金屬上敲擊。

11.炫彩紗布縫上適量日本珠，以Super-X接著膠黏至星星凹槽中。

12.套上針帽即完成。

請掃步驟10影片

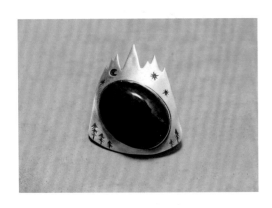

湖泊之森胸針
Forest Lake

【銀黏土】
黏土型　30g
膏狀型　少許

【特殊材料&工具】
光譜石　1顆
銀緞帶　適量★
硫磺原液★
純銀胸針金具　1組

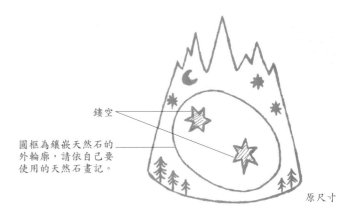

鏤空

圓框為鑲嵌天然石的
外輪廓，請依自己要
使用的天然石畫記。

原尺寸

HOW TO MAKE

1. 銀緞帶繞光譜石一圈，畫記並剪下適當長度，塑型成光譜石的形狀。
 ※銀緞帶所需長度為光譜石周長＋1㎜，兩端切口處需垂直不歪斜。

2. 以鉛筆在烘焙紙上描繪紙型圖案後，將烘焙紙翻面，沿圖案背面再描一次。

3. 將30g銀黏土擀成2.5㎜厚片狀。

4. 將步驟2的鉛筆圖案轉印到銀黏土片上，以筆刀沿山形輪廓割下，並將中央的兩顆星星鏤空。

5. 銀緞帶在高度一半處畫記，埋入銀黏土至記號處後吹乾定型。

6. 以極細針筆刻劃出山上的鉛筆圖案。

7. 作品燒成後，稍微以鋼刷刷除結晶。

8. 以膏狀型銀黏土將胸針金具的針扣和針夾黏在背面。
 ※純銀胸針金具的組裝配置參見P.80，安裝方法同P.79「主體燒成後再上裡付勾頭，進行第二次燒成」。

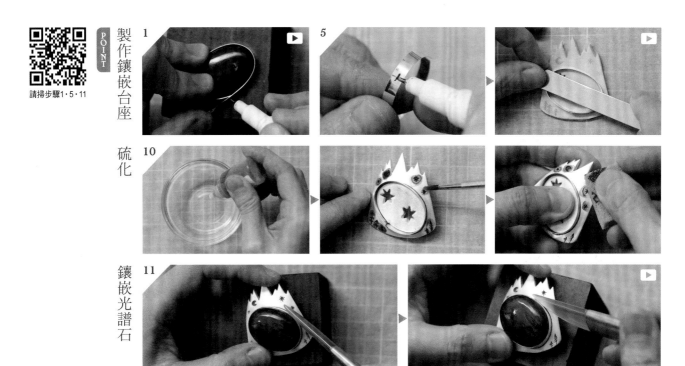

9. 再次燒成作品，以鋼刷刷除結晶。

10. 在熱水中滴入1至3滴硫磺原液，以水筆塗在刻紋處，局部硫化刻紋圖案後，以紅、綠海綿砂紙研磨作品。

11. 將光譜石放入銀緞帶中，瑪瑙刀依上、下、右、左、右上、左下、左上、右下順序推合銀緞帶，再將銀緞帶推平順，鑲嵌固定光譜石。

 # 載著鈴蘭傳遞幸福的飛燕
Flying Swallow

【銀黏土】
黏土型　10g
針筒型　5g

【特殊材料&工具】
藍色針頭（細口）　1個
油漆筆（黃色）　1支
Super-X接著膠　少許
硫磺原液
T針　1支
小珍珠　1顆
金屬方便夾　1個
純銀插入環　1個

原尺寸

HOW TO MAKE

1. 在烘焙紙上畫燕子圖案，將鉛筆線條轉印在以10g黏土型銀黏土擀平的1mm薄片上。

2. 以筆刀割取圖案，再以極細針筆壓出眼睛、刻嘴巴的線條。烘乾並修整。

3. 在鳥喙下方（背面）安設插入環（參見P.78）。

4. 以針筒型銀黏土＋藍色針頭，擠出鈴蘭的枝條與花朵。

5. 繼續擠出蝴蝶，並在周圍加上適當的小點點。

6. 取一點黏土型銀黏土擀出厚0.5mm片狀，切取兩片葉子。沾一點水或膏狀型銀黏土黏在枝條底部兩側。烘乾後，以極細針筆刻葉子紋路。

7. 燒成後，刷去結晶，以紅、綠海綿砂紙研磨。

8. T針穿過小珍珠，將露出珍珠的針從靠近珍珠處折直角，剪至約0.8cm再以尖嘴鉗（無牙）慢慢將針往回彎成圓圈，勾上插入環後閉合。

9. 以黃色油漆筆將蝴蝶與鳥喙上色。
 ※除了上貴貴的金箔，亦可局部（花朵與眼睛）硫化，或以簡單的方法（色筆上色等）增加銀飾的色調。

10. 以Super-X接著膠將作品黏上方便夾（參見P.78）。
 ※飛燕捎來鈴蘭，停佇在文件資料、記事本或是書本上，陪伴工作或念書，招來幸福～:)

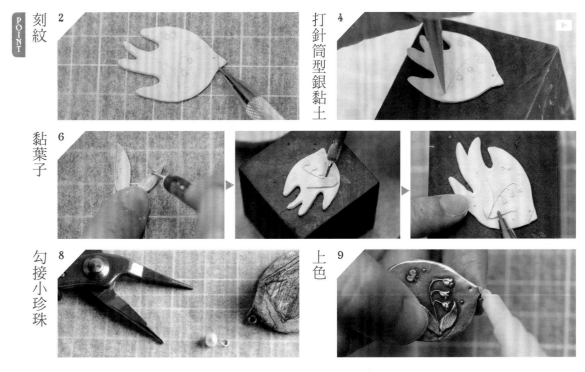

刻紋

POINT

2

打針筒型銀黏土

4

黏葉子

6

勾接小珍珠

8

上色

9

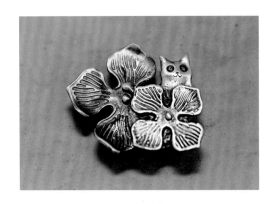

 花叢裡探險的碧眼貓咪
Cat With Green Eyes

【銀黏土】
黏土型　15g
膏狀型　少許

【特殊材料＆工具】
施華洛世奇合成石2Φ　2顆
花型彈簧模（中・小型）2個★
貓型UV膠模　1個
嬰兒油　少許
Super-X接著膠　少許
硫磺原液
金屬胸針金具　1個

原尺寸

HOW TO MAKE

1. 取10g黏土型銀黏土，擀成厚1mm的片狀，利用花型彈簧模壓花型。壓完未完整分離的地方，以珠針或筆刀小心切割。

2. 趁未乾，以水筆輔助將部分花瓣尖端塑出自然微翹感。

3. 烘乾修整後，取一點黏土型銀黏土搓小圓球，以膏狀型銀黏土黏在花中心，再次烘乾。※另一朵花作法同步驟2・3。

4. 沾點油抹在貓型UV膠模裡（比較好脫模），取5g黏土型銀黏土平均壓入（不要壓滿至平面以免太厚），背部盡可能塗抹平整。

5. 從UV膠模背面小心地將貓咪推出並修整。

6. 在貓眼位置作記號，趁土尚濕軟時，崁入合成石至低於銀黏土表面1mm，並盡量平整不歪斜。烘乾10至15分鐘。

7. 以銼刀將貓咪下半身表面磨平一些（稍後便於小花平放黏合）。

8. 以極細針筆刻出鼻子、嘴巴，以乾筆輕輕刷去粉屑。

9. 排列喵咪與花組合的位置，並以鉛筆畫記黏合處；沾膏狀型銀黏土將三者黏合後，烘乾。背面接合處也上膏狀型銀黏土補強。

10. 再次烘乾後燒成作品，並以鋼刷刷除結晶。

11. 以硫化讓表情與紋路更加明顯，再取紅、綠海綿砂紙進行研磨。

12. 以Super-X接著膠將金屬胸針金具黏在作品背面（參見P.81）。

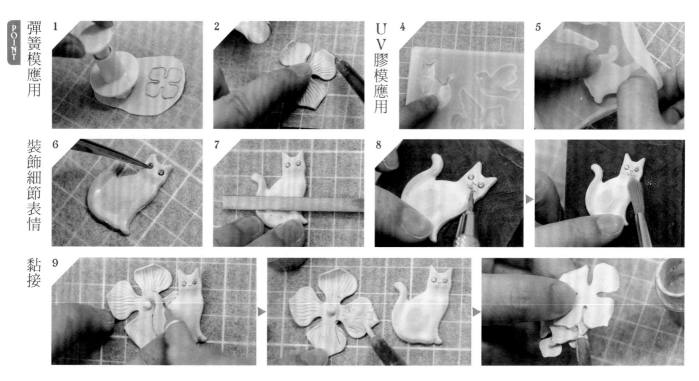

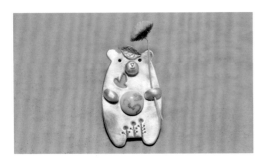

 # 森林裡樂活的北極熊
Polar Bear in the Forest

【銀黏土】
黏土型　15g
膏狀型　少許

【特殊材料＆工具】
彩繪油漆筆（0.7銀色）　1支★
琺瑯筆（黑色・綠色）　各1支★
小葉子（拓印用）　1片
小花草（手持用）　1段
鳥型小印章　1個★
白磁10mm　1顆★
大頭針・耳針　各1個★
Super-X接著膠　少許
純銀裡付勾頭　1個

原尺寸

HOW TO MAKE

1. 以少許黏土型銀黏土擀0.5mm薄片，取一片迷你葉子（葉脈深為佳）進行拓印。

2. 以珠針切取葉型並修整，周圍可輕拗出自然微翹感。烘乾備用。

3. 在烘焙紙上畫北極熊圖案，將鉛筆線條轉印在以15g黏土型銀黏土擀平的1mm厚薄片上，以筆刀割取。

4. 趁土還柔軟時，取迷你鳥型印章壓出圖案；利用大頭針與耳針輕劃、壓出小森林與眼睛。烘乾備用。

5. 另取一點黏土型銀黏土捏鼻子與雙手，烘乾。以膏狀型銀黏土黏上葉子、鼻子與雙手，葉子背面再以膏狀型銀黏土補強。烘乾10分鐘，進行修整。

6. 以針筆刻劃表情。以1.0mm的鑽頭，在其中一隻手鑽一個洞（可由下方往上鑽比較順手）。※燒成後，洞可能會縮小一點，可再鑽一次。

7. 以膏狀型銀黏土黏上裡付勾頭（參見P.79）。
※亦可主體燒成後再上裡付勾頭，並進行第二次燒成。此作法可避免因主體太薄，同時上五金燒結較易變型的問題。

8. 烘乾後燒成作品，刷除結晶，並以紅、綠海綿砂紙研磨。

106

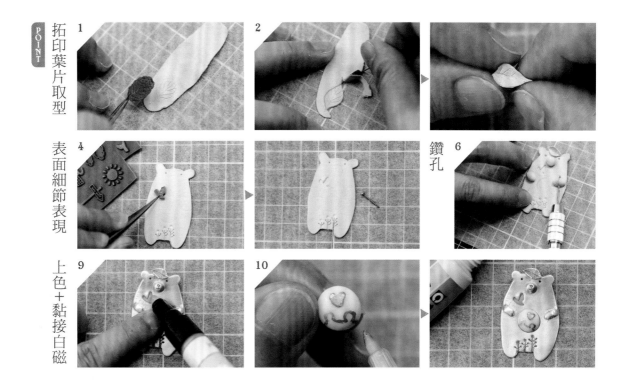

POINT

拓印葉片取型

表面細節表現

上色＋黏接白磁

鑽孔

9.以琺瑯筆分別在葉子、眼睛、飛鳥以及森林上塗色，等3至5分鐘乾燥後，以乾布擦去表面多餘的顏料。
　※塗色可以簡單讓銀飾也有其他色彩，但建議一點點添色就可以了。

10.以銀色彩繪油漆筆在白磁上畫圖案，再以Super-X接著膠黏在北極熊上。
　※隨時想改其他圖案，可以酒精擦掉、重畫。
　※如果有電器爐，可在白磁上以新型膏狀銀黏土畫上圖案，與主體鑲嵌後一起進爐燒結。

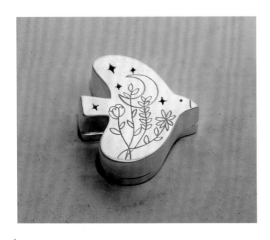

 # 小鳥盒子裡的祕密
Bird's Secret

【銀黏土】
黏土型　45g
膏狀型　少許

【特殊材料＆工具】
硫磺原液

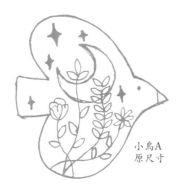

小鳥A
原尺寸

小鳥B
原尺寸

HOW TO MAKE

1. 在烘焙紙上畫小鳥圖案，黏土型銀黏土擀1mm厚的薄片，轉印上小鳥圖案的鉛筆線條，再以筆刀切割下來，烘乾。
 ※共作2片。小鳥A為上蓋片，表面有花紋。小鳥B為下蓋片，表面無花紋。

2. 在小鳥A（上蓋片）表面刻星星、月亮、花草圖案。星星先鑽小孔，再以小孔為中心點，以筆刀劃十字光芒。

3. 黏土型銀黏土擀1mm厚的長片狀，切整成寬10mm的長條。沿小鳥A邊緣上方塗膏狀型銀黏土，立起長條片，環繞小鳥A接合一圈。
 ※長條片與小鳥表面應呈垂直角度，環繞時，轉角若小於120°，可切割長條片，再以黏合的方式接續。

4. 銀黏土擀1.5mm厚的長片狀，切整成寬5mm的長條A。再擀1mm厚的長條片，切整成寬8mm的長條B，將長條A與B的一邊對齊並重疊貼合，再同上蓋作法，立起長條片，沿小鳥B邊緣上方接合。
 ※長條片與小鳥表面應呈垂直角度，環繞時，轉角若小於120°，可切割長條片，再以黏合的方式接續。

5. 修整位置，並以膏狀型銀黏土補強接合邊。乾燥、修整、燒成後，以鋼刷去除結晶。

6. 將表面刻痕硫化後，取紅、綠海綿砂紙研磨，以瑪瑙刀拋光。

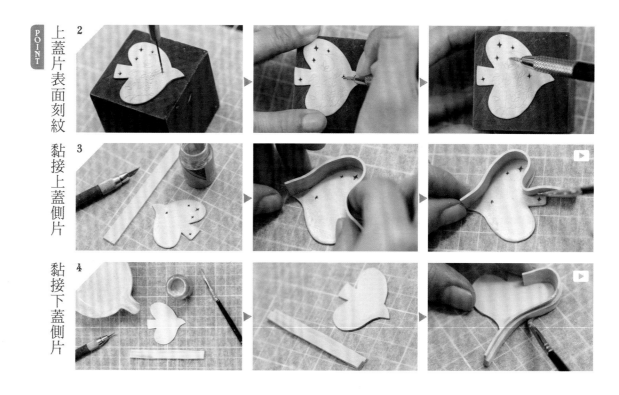

POINT

上蓋片表面刻紋　2

黏接上蓋側片　3

黏接下蓋側片　4

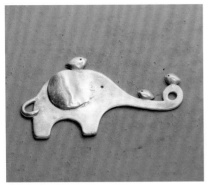

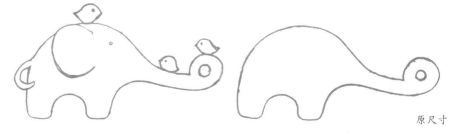

原尺寸

 # 大象先生聽我說
Elephant and Birds

【銀黏土】

黏土型　10g
膏狀型　少許

【特殊材料＆工具】

衛生紙
硫磺原液
皮繩

1. 在烘焙紙上畫大象圖案，黏土型銀黏土擀1mm厚的薄片，轉印上大象圖案的鉛筆線條，再以筆刀切割下來，烘乾。

2. 取小塊黏土型銀黏土搓圓球後，稍微壓扁一些，在左右斜對角以指腹輕輕捏出微尖的造型，一邊為小鳥的嘴巴，一邊為小鳥的尾巴，烘乾。
 ※共作3隻小鳥。注意：尾巴端一定要比嘴巴長唷！

3. 在小鳥與大象的接合處，以銼刀大略磨出平台狀。

4. 將膏狀型銀黏土塗在步驟3的平台上，黏接1隻小鳥；再搓一小段條狀，彎出弧度後，接黏在尾巴位置。

5. 以黏土型銀黏土擀一個小圓片（厚1mm），作為大象耳朵。

6. 以膏狀型銀黏土將1/5圓片接合於大象耳朵位置，未接合的部分，墊入沾濕的衛生紙撐出翻耳造型。

7. 烘乾定型後，將衛生紙取出。視整體平衡，以膏狀型銀黏土黏上另兩隻小鳥。

8. 燒成後，以鋼刷去除結晶，將大象及小鳥的眼睛硫化，再取紅、綠海綿砂紙研磨，以瑪瑙刀拋光。

9. 在大象長鼻與尾巴分別穿過皮繩，獨一無二的手札繩扣完成！

POINT

2

3

磨平台

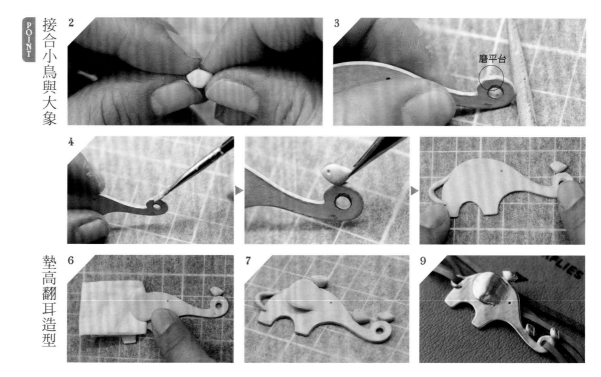

4

6

7

9

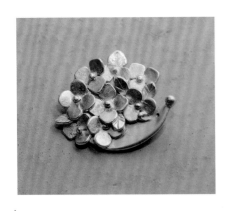

 # 夜宴裡的小刺蝟
Hedgehog's Flower Dress

【銀黏土】
黏土型　15g
膏狀型　少許

【特殊材料＆工具】
吸管
衛生紙
牙籤
硫磺原液
純銀胸針金具

原尺寸

HOW TO MAKE

1. 剪一段約5cm長的吸管，在管口剪5mm缺口，作造型切模。
 ※葉片型：將吸管口對摺，壓出兩尖角。尖花瓣型；將吸管口對摺，壓出兩尖角後，將一側尖角剪小缺口。圓花瓣型：不壓摺吸管，剪方塊缺口。

2. 在擀成1mm厚的銀黏土薄片上，一瓣一瓣壓切，圍成一朵花形（花可以是3瓣、4瓣，或5瓣）。

3. 將切下的花片置於輕揉過的衛生紙團上，塑造立體感。

4. 略乾定型後，利用吹風機乾燥。再搓小小圓，以膏狀型銀黏土接在花朵正中央作為花蕊。

5. 在擀成1mm厚的銀黏土薄片上，依花朵相同作法壓切出葉子，再以筆刀輕壓葉脈。同樣放在輕揉過的衛生紙團上作出立體感。

6. 擀1.5mm厚的銀黏土片，製作一片微水滴形的刺蝟身體。以膏狀型銀黏土將胸針金具的針扣和針夾黏在背面（參見P.80）。

7. 烘乾刺蝟身體，在正面上方塗一層膏狀型銀黏土，不規則排列地黏上花與葉。

8. 搓一小圓球作為鼻子，並利用牙籤鈍端點壓眼睛。

9. 烘乾定型後，以膏狀型銀黏土進行接合補強。

10. 燒成後，以鋼刷刷去結晶。將眼睛硫化，取紅、綠海綿砂紙研磨，以瑪瑙刀拋光。優雅的小刺蝟完成！

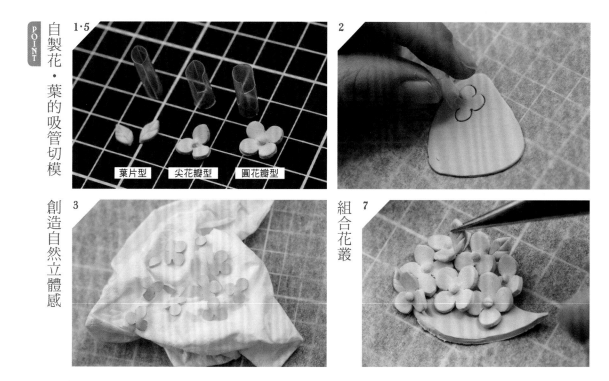

POINT

自製花・葉的吸管切模

創造自然立體感

組合花叢

1·5

葉片型　　尖花瓣型　　圓花瓣型

2

3

7

 # 謝謝妳來當我的寶貝
My Lovely Baby

【銀黏土】
黏土型　10g
膏狀型　少許
針筒型　少許

【特殊材料＆工具】
綠色針頭（中口）
藍色針頭（細口）
花朵造型矽膠模　1個★
天然蛋白石　1顆★
鼓珠針★
厚紙板　1小片
G-S HYPO CEMENT接著劑
硫磺原液
純銀胸針金具　1組

原尺寸

HOW TO MAKE

1. 在烘焙紙上描畫大鳥圖案，轉印到厚紙板上。接著將蛋白石放在厚紙板上，描輪廓並畫上外推 1mm 的外圈。剪下厚紙板上的大鳥及蛋白石備用。

2. 取適量黏土型銀黏土擀成厚 1.5mm 的片狀，轉印上大鳥的鉛筆線條。將蛋白石紙板放在適當位置（大約鳥腹部）擀壓一次，讓厚紙板埋進黏土。

3. 將大鳥紙板疊放在轉印的鉛筆線上，以筆刀沿輪廓垂直切取大鳥造型。烘乾。

4. 取適量黏土型銀黏土壓入花朵矽膠模中，烘半乾後，脫模取出小雛菊，再烘至全乾。

5. 沿蛋白石紙板周圍，在大鳥片上（緊鄰紙邊框勿蓋住厚紙板）打一圈針筒土（綠色針頭）。

6. 將小雛菊沾少許膏狀土黏在大鳥上方。
 ※ 原設計稿沒有設計飄零的花瓣，因雛菊脫模時不慎弄斷，一時起意正好用斷裂的花瓣營造飄零感，有時創作可即興發揮，或可創造出乎預期的效果。

7. 以針筒型銀黏土＋藍色針頭打上花朵枝幹。趁半乾時以水彩筆劃過整條枝桿，營造立體感。烘乾。

8. 取適量銀黏土搓水滴形小鳥身體，以手輕壓（保持立體膨度）、以指腹掐尖尾部。烘乾後沾膏狀型銀黏土，黏在枝幹與寶石之間的位置。

預先壓入紙板
寶石鑲嵌位置

1

2

捏塑小鳥

8·9
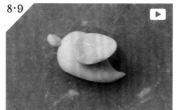

鼓珠針鑲嵌寶石

13
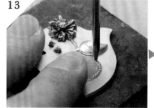

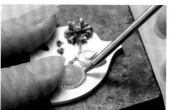

9. 取適量黏土型銀黏土捏三角形鳥嘴、小水滴形翅膀，烘乾後沾膏狀型銀黏土與小鳥接合。
　※可使翅膀尾端呈微微翹高的弧度，較立體可愛。

10. 烘乾後進行第一次燒成，以鋼刷稍微刷去結晶。
　※蛋白石紙板可不取下，燒結時會自行燃燼。

11. 以膏狀型銀黏土將胸針金具的針扣和針夾黏在背面。
　※純銀胸針金具的組裝配置參見P.80，安裝方法同P.79「主體燒成後再上裡付勾頭，進行第二次燒成」。

12. 烘乾，進行二次燒成。降溫後刷除結晶，局部以瑪瑙刀作鏡面拋光。硫化小雛菊。

13. 將蛋白石置入寶石座裡（可在底部沾少許G-S HYPO CEMENT接著劑黏著，輔助鑲嵌），取接近邊框粗度的鼓珠針，一邊將寶石座的邊框整圈鼓成小銀珠，一邊往寶石方向推壓，鑲嵌固定蛋白石。

請掃步驟8·9影片

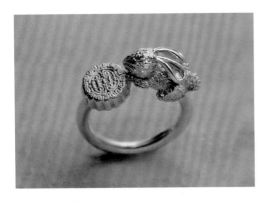

 # 月餅兔仔戒指
Moon Cake & Rabbit

【銀黏土】
黏土型　7g
膏狀型　少許

【特殊材料＆工具】
月餅造型矽膠模　1個
金色琺瑯筆
牙籤
鑷子

※戒圈材料工具見P.82。

※請參考設計圖比例，
　進行捏製組合。

HOW TO MAKE

1. 取適量黏土型銀黏土填入月餅矽膠模，烘乾後取出黏土。

2. 取適量黏土型銀黏土搓一大（兔身）一小（兔頭）水滴形，以膏狀型銀黏土黏合。烘乾。

3. 身體烘乾後，取適量黏土型銀黏土搓圓球，以指腹輕壓，沾膏狀型銀黏土黏在兔子身體作為大腿肉。再取適量黏土型銀黏土搓條狀，黏在身體作為手部與腳部。
 ※左右兩側皆同。

4. 取適量黏土型銀黏土搓略長的水滴形，以筆刀尾部壓凹內耳、指腹掐尖耳朵根部。耳朵凹面朝上，輕壓在筆刀桿上，彎出耳朵的弧度。烘乾備用。

5. 沾適量膏狀型銀黏土塗在兔子全身，以牙籤慢慢刮出兔毛的質感。烘乾。

6. 取適量黏土型銀黏土搓圓球黏在屁股，以牙籤或鑷子反覆戳拉，作出尾巴毛球感。

7. 將烘乾的兔耳沾膏狀型銀黏土，黏接在兔頭與兔身兩點，注意膏狀型銀黏土不要過多以免破壞兔毛質感。

8. 製作戒圈，將月餅、兔子黏接在戒圈開口處，並將兔子和月餅也黏接固定（參見P.82）。
 ※請特別注意黏合的牢靠度，避免拆除紙襯（便條紙）時戒圈斷裂。

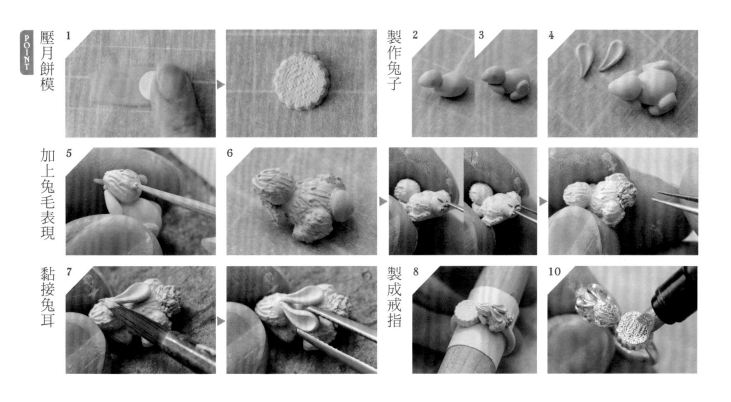

壓月餅模 1 2

製作兔子 2 3 4

加上兔毛表現 5 6

黏接兔耳 7

製成戒指 8 10

9.小心地拆下戒指，各接縫處再塗膏狀型銀黏土作結構補強。烘乾後，將戒圈以紅、綠海綿砂紙打磨光滑，燒成後刷除結晶。

10.以金色琺瑯筆塗在月餅上作裝飾。

11.以海綿砂紙（先紅色再綠色）打磨戒圈，接著以瑪瑙刀將戒圈壓光成鏡面質感。
　　※僅打磨戒圈，兔子與月餅刷除結晶即可。

【飾品應用】戒指／針筒擠土＋膏狀型銀黏土→作法技巧參見P.82／　117

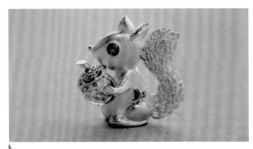

這顆橡果會香耶！
Aromatherapy Jewelry

【銀黏土】

黏土型　25g
膏狀型　少許
針筒型　少許

【特殊材料＆工具】

綠色針頭（中口）
注射針筒（用於注入精油）★
蛋面合成紅寶石 4mm 1顆★
琉璃精油瓶　直徑10mm　1顆★
圓珠　比精油瓶略大2mm　1顆★
造型矽膠模　1個★
吸管・牙籤・珠針
G-S HYPO CEMENT接著劑
#300砂紙・硫磺原液
純銀裡付勾頭 1個

※請參考設計圖比例，
進行捏製組合。

> **HOW TO MAKE**

1.在烘焙紙上描繪松鼠圖案。

2.取適量黏土型銀黏土搓水滴形，放在烘焙紙上對照頭部輪廓以手輕壓（保持立體膨度），再以指腹掐出鼻尖，搓小圓珠黏上鼻頭。烘乾。

3.同樣搓水滴形作身體，以筆刀切平底部＆頸部（可微調至吻合頭形較好接合）。趁土還濕軟時將備用圓珠推向腹部，壓出圓凹面。烘乾。

4.取適量黏土型銀黏土搓圓輕壓（保持立體膨度），切除1/3後，沾少許膏狀型銀黏土黏在身體底部作出大腿肉。再另搓條狀水滴形，黏在大腿肉下方作為腳丫子，並趁土濕軟時以筆刀輕輕劃出腳趾。

5.先以鉛筆畫記寶石眼睛的位置與輪廓，以鑽頭由細至粗鑽出凹槽。放入寶石後，沿外圍打一圈針筒土鑲嵌寶石。烘乾。
※注意：針筒土要貼合寶石才能穩定鑲嵌，防止脫落。寶石亦可用耐高溫之天然石，如紅寶石、藍寶石、丹泉石等，可營造不同的眼神質感。

6.頭部與身體完全乾燥後，以膏狀型銀黏土接合。烘乾後，修飾頸部線條。

7.取適量黏土型銀黏土搓條狀，將精油瓶貼靠身體作為手部的支撐，以膏狀土將手臂接合在身體上，並以筆刀輕輕劃出手指。烘乾。

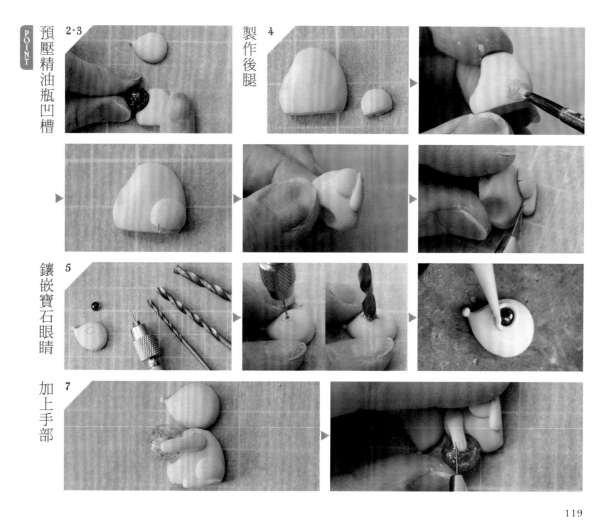

POINT

預壓精油瓶凹槽

2.3

製作後腿

4

鑲嵌寶石眼睛

5

加上手部

7

119

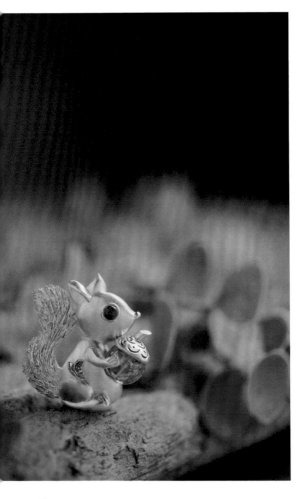

8.取適量黏土型銀黏土搓條狀，彎成S形後輕壓（保持立體膨度），統一毛流方向以珠針劃出蓬毛感。烘乾後，沾膏狀型銀黏土將尾巴與身體接合。

9.取適量黏土型銀黏土搓水滴形，以水彩筆桿尾端壓凹內耳，再以指腹將耳朵頂部掐尖。烘乾後，以半圓弧銼刀將耳朵根部修整成凹面，沾少許膏狀型銀黏土與頭部接合。

10.取適量黏土型銀黏土搓圓球，放在備用圓珠上順著球型壓扁，再以吸管及牙籤淺戳紋路。另取適量黏土型銀黏土搓條狀作成橡果枝，沾膏狀型銀黏土黏在橡果蓋上。烘乾。

11.各接合處若有縫隙，以膏狀型銀黏土作結構補強。整體烘乾後，以濕紙巾或紅海綿砂紙將不平整處打磨修整。

12.取喜歡的造型矽膠模，填入黏土型銀黏土壓模取型後烘乾，再以膏狀型銀黏土黏在松鼠的身體、尾巴，或大腿上（此作品在大腿上裝飾小蝴蝶）。

13.松鼠完全乾燥後，取＃300砂紙平貼在桌面，將松鼠底部以畫圈的方式打磨，整平至可以保持站立的狀態。

14.將松鼠與橡果蓋分開燒成，冷卻後刷除白色結晶（避開寶石以免刮花）。

15.在松鼠背面加上裡付勾頭（參見P.79）。烘乾後，再次燒成，並刷除白色結晶。

16.選擇性將鼻頭、手部、橡果枝等部位以瑪腦刀壓光，讓松鼠更有立體感。

17.在橡果蓋、蝴蝶、尾巴等處稍作硫化，再以綠海綿砂紙或鋼刷刷過。
　　※或不硫化保持純銀感亦可。

18.沾少量G-S HYPO CEMENT接著劑，將橡果蓋、精油瓶與松鼠的身體黏合，並注意精油瓶的注入孔不要被蓋住。
　　※以針筒注入精油後擺在你喜歡的位置，讓可愛的松鼠撿來香香的橡果與你分享！

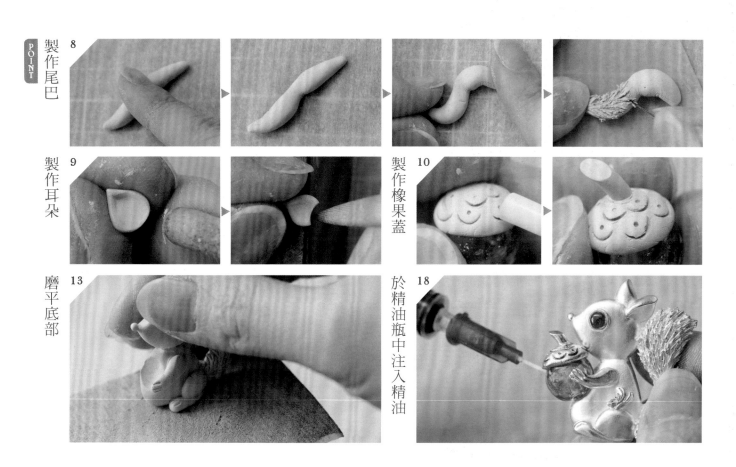

製作尾巴

8

製作耳朵

9

製作橡果蓋

10

磨平底部

13

於精油瓶中注入精油

18

後記，
關於設計創作這件事……

淨

想發展自我風格，首先要找出自己真正的喜好為何？不需要捨近求遠，試著從生活周遭中去發掘，把各種喜愛的事物藉由拍照或者繪畫又或者文字紀錄，甚至是物品收集的方式來統整並找出脈絡。也許一開始會覺得喜好的事物紛雜且毫無頭緒，但藉由紀錄收集，反覆檢視，再去蕪存菁，經過一段時間的消化及沈澱後，漸漸地就能發掘自己真正喜好的事物及風格，然後，再從中去發想設計，個人風格便能由此而生。我始終相信那些能真正感動你的，轉化成創作後，才能真正地去感動人心。

CYC

這個世界喜好多樣性，而我們每個人都是獨一無二，沒有誰比較好、誰比較壞的。因此，只要照著自己的心去做，一定會有只屬於自己的風格產生。重要的是，要做自己喜愛的作品，只有在作者的愛中誕生的作品，才擁有也讓他人喜愛的力量。

創作就像是成人們的遊戲時間，抱持著玩耍的心情，愉快地創作吧！

Emily

喜歡手作的朋友，通常觀察力細微、很有自己的想法，嗜好與興趣也大多很廣泛，可以利用這些優點，留意日常生活中即使很細微的發現都可記下來，在創作時融入自己觀察到且喜愛的事物，甚而投射故事性。我習慣適當地給自己獨處的時間與空間，很多時候創作也是與自己相處與對話的機會。

相信對手作有熱情的讀者，都能享受與自己對話的過程，進而輕鬆創作出有自我風格且賦予溫度的作品。

Kim

認識銀黏土，了解銀黏土的特性，接觸它，熟悉它，便能輕鬆駕馭它。

創作沒有好與壞，對與錯，但獨一無二的作品，絕對是目光的焦點，也是內在誠實的表現，透過銀黏土，慢慢把深藏內心的自我與創作潛力給引導出來，獻給美好的自己。

Salina M.

在過去的教學經驗中，許多學員最常問的就是：「我不懂設計，這樣做會不會不好看？」我每次都回覆學員：「我也從沒學過設計啊！」蛤！？學員們總是一臉不敢置信。

我的設計取材於大自然、取材於對生命意義的體認。我一直相信沒學過設計的人在創作上更沒有框架，憑藉著生命最原始的初心，呈現的作品也會最貼近自己的樣貌，每一個人都是獨樹一格的生命體，創作也是，不為譁眾取寵而生的作品，便是最具有個人風格的設計！

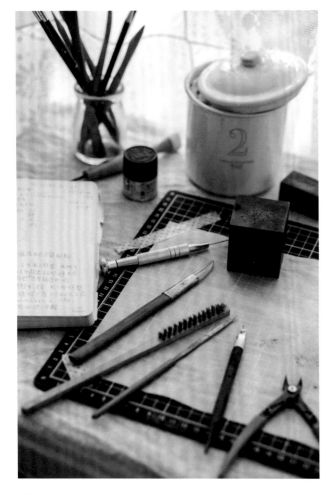

工具・材料哪裡買？

在此分享創作者們購買工具、材料的商店以供參考，你也可以透過網路搜尋，或在自己習慣採購的手藝用品商圈多逛逛尋寶，或許也會找到很棒的商店喔！

銀黏土＆專用工具

・銀彩俱樂部（日本相田純銀藝術黏土台灣總代理）
　http://www.hobbydiy.com.tw

其他工具＆配件

・小石子商行　http://www.heybeads.com.tw
・金寶山藝品工具店　http://www.jbs1937.com.tw/
・直物生活文具　http://plain.tw/
・欣展銀飾　台北市大同區重慶北路一段26巷9弄2號
・鉅歆首飾　台北市大同區鄭州路21巷14號

【FUN手作】144

銀黏土的奇幻森林

作　　　者／淨・CYC・Emily・Kim・Salina M.
發　行　人／詹慶和
執 行 編 輯／陳姿伶
編　　　輯／蔡毓玲・劉蕙寧・黃璟安
執 行 美 編／韓欣恬
美 術 編 輯／陳麗娜・周盈汝
攝　　　影／Muse Cat Photography 吳宇童
影 片 剪 輯／陳姿伶
出　版　者／雅書堂文化事業有限公司
發　行　者／雅書堂文化事業有限公司
郵政劃撥帳號／18225950
戶　　　名／雅書堂文化事業有限公司
地　　　址／220 新北市板橋區板新路 206 號 3 樓
網　　　址／www.elegantbooks.com.tw
電 子 郵 件／elegant.books@msa.hinet.net
電　　　話／(02)8952-4078
傳　　　真／(02)8952-4084

2021 年 10 月初版一刷　定價 380 元

國家圖書館出版品預行編目(CIP)資料

銀黏土的奇幻森林 / 淨・CYC・Emily・Kim・Salina M.著.
-- 初版. -- 新北市：雅書堂文化, 2021.10
　　面；　公分. --（FUN手作；144）
ISBN 978-986-302-599-3（平裝）

1.泥工遊玩 2.黏土 3.裝飾品 4.手工藝

999.6　　　　　　　　　　　　　　　110014735

經銷／易可數位行銷股份有限公司
地址／新北市新店區寶橋路 235 巷 6 弄 3 號 5 樓
電話／(02)8911-0825　傳真／(02)8911-0801